다시 시작하는

수채화

기초

클래스

다시 시작하는
수채화 기초 클래스

초판 1쇄 발행 2019년 11월 01일
4쇄 발행 2024년 07월 25일

지은이 이수경
발행인 백명하
발행처 도서출판 이종
출판등록 제 313-1991-16호
주소 서울시 마포구 월드컵북로1길 50 3층
전화 02-701-1353
팩스 02-701-1354

책임편집 백명하
편집 권은주
디자인 오수연 박재영
기획 마케팅 백인하
사진촬영 스튜디오 328(328photo.com)

ISBN 978-89-7929-296-1 (13650)

* 책값은 뒤표지에 표기되어 있습니다.
* 도서출판 이종은 작가님들의 참신한 원고를 기다리고 있습니다.
* 이 도서는 친환경 식물성 콩기름 잉크로 인쇄하였습니다.

「이 도서의 국립중앙도서관 출판예정도서목록(CIP)은 서지정보유통지원시스템 홈페이지(http://seoji.nl.go.kr)와
국가자료종합목록시스템(http://www.nl.go.kr/kolisnet)에서 이용하실 수 있습니다. (CIP제어번호 : CIP2019038626)」

미술을 읽다, 도서출판 이종

WEB www.ejong.co.kr
BLOG blog.naver.com/ejongcokr
INSTAGRAM @artejong

다시 시작하는

수채화

기초

클래스

이 수 경 · 지 음

EJONG

이 책의 사용법

{ 수채화를 배우기 전에 }

본격적인 수채화 작업에 앞서 알아둘 몇 가지 유의사항과 마음가짐에 대해 알아봅시다.

{ 그림에 사용된 색상표기 }

과정마다 사용된 색상들을 컬러칩을 통해 바로 확인할 수 있습니다.

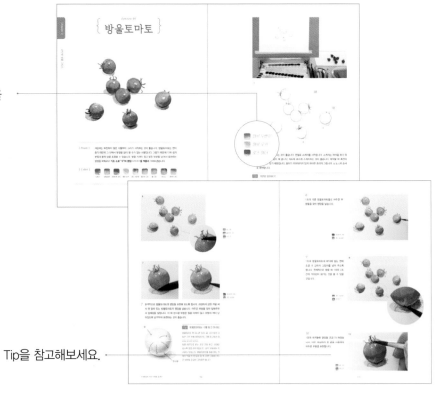

Tip을 참고해보세요.

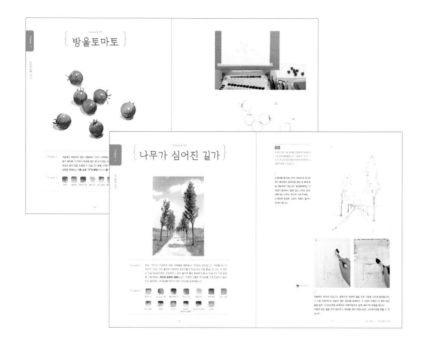

{ 정물부터 풍경까지 }

간단한 정물 그리기 부터 풍경 그리기
까지 다양한 난이도의 소재들을 그려
볼 수 있습니다.

{ Q and A }

각 챕터가 끝난 후 Q and A를 통해 그
림을 그리며 궁금했던 것에 대해 수경
선생님의 답변을 확인해보세요.

목 차

기초 단계

Chapter 2

간단한 정물 그리기

Chapter 3

풍경 그리기

미리보기

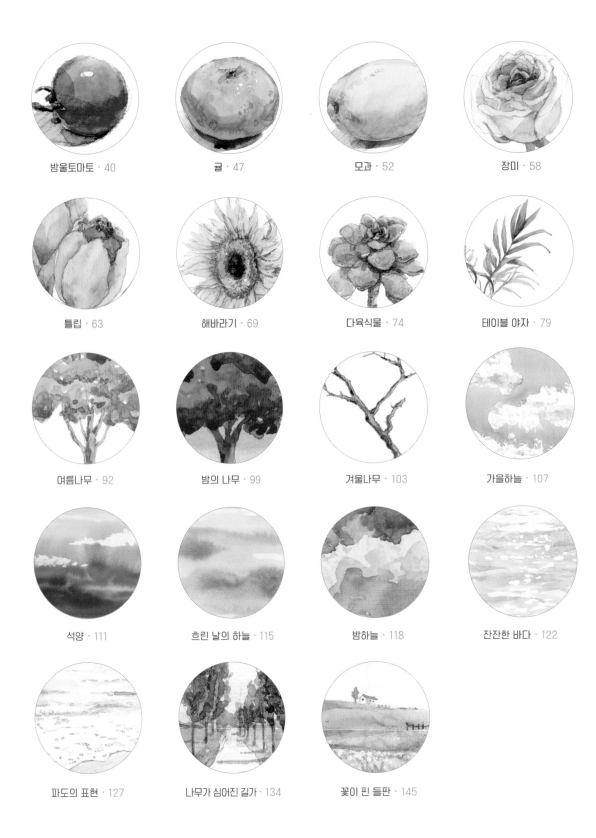

최근에 수채화가 인기를 끌고 있는 것 같습니다. 재료도 손쉽게 구할 수 있고, 상대적으로 다른 미술 분야보다 쉽게 접근할 수 있기 때문일 것입니다. 하지만 수채화를 처음 시작하려면 큰 용기가 필요하기도 합니다.

여러분 중에서 수채화를 한 번도 그려보지 않은 분들은 없다고 생각합니다. 학교 다닐 때 한두 번씩은 그려본 적이 있을 겁니다. 그런데 수채화를 그려본 적이 있는 사람은 많아도 수채화를 잘 그린다거나 쉽다고 말하는 사람은 별로 없습니다. 사실 수채화를 한 번이라도 그려 본 적 있는 사람들은 대부분 "아… 나는 그림에 소질이 없구나" 혹은 "스케치는 어떻게든 하겠는데 색을 칠하면 망치는구나"라고 생각합니다. 그도 그럴 것이 수채화는 다른 미술 장르에 비해 기본지식 없이는 그리기가 어려운 분야이기 때문입니다.

저 역시 한국화 전공자로 수채화를 체계적으로 배울 기회가 별로 없었습니다. 대학을 졸업하고 작품 활동을 하고 학생들에게 그림을 가르치면서도, 수채화는 어쩐지 친해지기 어려운 친구처럼 느껴졌습니다. 하지만 학생들에게 수채화를 가르치게 되면서 저부터 제대로 익혀야겠다는 생각에 틈틈이 배우기 시작하였습니다. 게다가 비슷한 시기에 참여한 장편 애니메이션 프로젝트에서 배경팀을 맡아 약 800여 장의 배경을 수채화로, 그것도 함께했던 스태프들을 가르쳐가며 그려야 했습니다. 그 시기가 지나고 나자 정말 수채화를 친한 친구처럼 여기게 되었고, 심지어 수채화가 제일 쉽게 느껴졌습니다.

수채화를 잘 그리는 비밀은 바로 물의 흐름과 브러시 테크닉에 있었습니다. 또한 과감한 시도도 필요했지요. 이제 제가 800장 이상 그림을 망쳐가며 터득했던 노하우를 이제부터 여러분에게 알려드리려 합니다.

이 책은 수채화를 처음 배우는 분들을 위해 쓰게 되었습니다. 초보자들은 쉽게 이해할 수 있고 지금 그림을 배우고 있는 분들은 체계적인 순서를 잡을 수 있도록 구성하였습니다. 제 전작인 『그림 초짜 수채화 배우다』를 토대로 조금 더 체계적으로 수채화를 학습할 수 있고, 수채화를 손놓고 있다가 오랜만에 그려보려고 이 책을 다시 펼쳐보는 분들도 쉽게 시작할 수 있도록 그림 그리는 순서를 자세하게 수록하였습니다.

이 책을 통해 수채화를 그리면서 궁금하거나 답답했던 점이 시원하게 풀릴 거라 기대합니다. **수채화를 배우는 데에 가장 필요한 것은 망칠 것을 겁내지 않는 용기**입니다.

수채화 초보 여러분들과 함께하는 『다시 시작하는 수채화 기초 클래스』, 이제부터 시작하겠습니다.

이수경

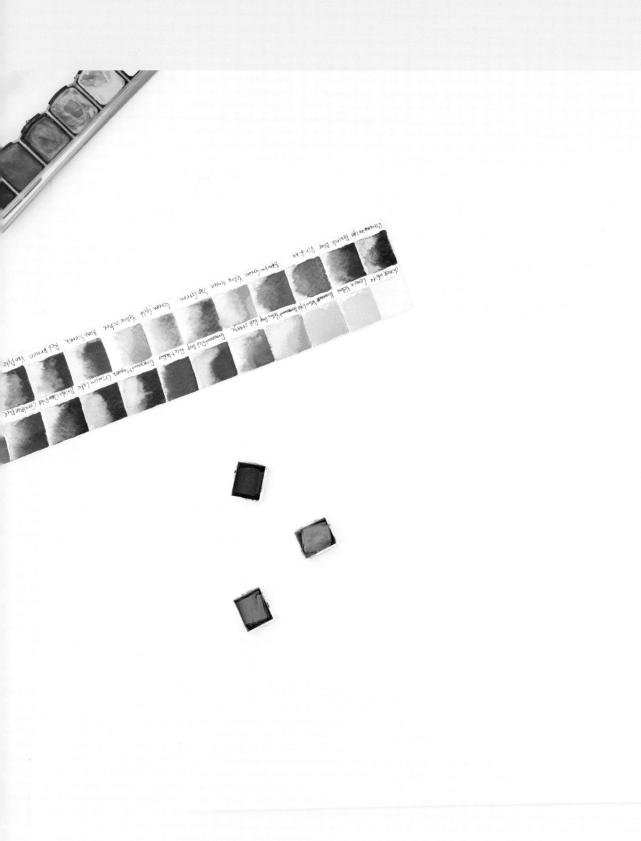

수채화
클래스

Chapter 1

·····································

기초 단계

·····································

재료와 친해지는 시간을 충분히 갖는다면 수채화
는 여러분의 생각을 표현할 수 있는 도구가 될 것
입니다. 그림은 기술적인 것이기도 하지만 또한 감
성적인 것이기도 합니다. 도구와 친구가 되어 나만
의 감성을 표현할 준비를 해보세요.

Basic 01

{ 수채화를 배우기 전에 }

수채화를 그리려고 하면, 그림의 색이 탁해지거나 종이가 물을 너무 많이 먹어 뚫릴까봐 두려워하거나 공들여 스케치를 했는데 망치면 어쩌나 걱정이 앞서는 분들이 있을 것입니다. 물감과 종이를 사서, 스케치도 열심히 하고 정성껏 칠했는데 번번이 실패해서 자신이 수채화와 맞지 않는다고 생각하거나 아예 그림 자체가 싫어지는 경우도 있습니다. 그러니 시작하기 전에 몇 가지 유의사항을 참고해 주기 바랍니다.

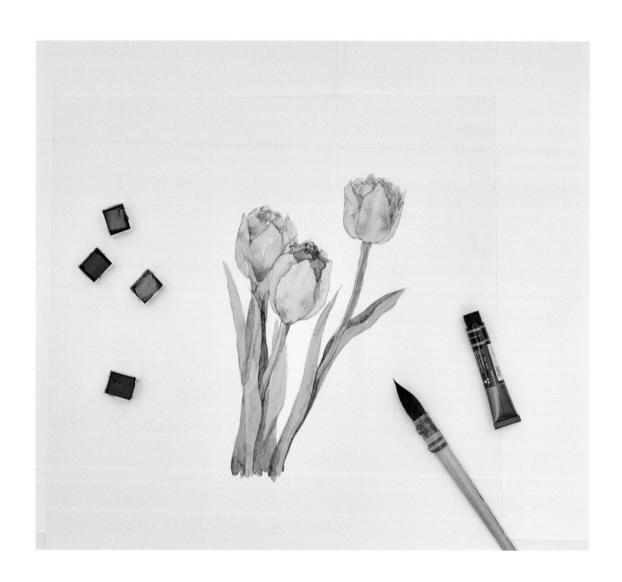

아직은 잘 그리지 못한다는 것을 인정하자

처음엔 잘 그리지 못하는 것이 당연합니다. 생각처럼 그림을 잘 그리게 되는 것이 쉬운 일은 아니기 때문입니다. 어찌 보면 그림을 잘 그리는 사람들은 실패의 경험이 많이 쌓인 사람들일지도 모릅니다. 우리는 잘 그리는 사람의 결과만을 보게 되기 때문에 그 사람들이 얼마만큼 고생하고 노력을 했는지는 모르고 원래 재능을 타고나서 그런 것이라고 생각하기 마련입니다.

하지만 재능이 뛰어난 사람들도 연습을 많이 하고 노력해야 그림을 잘 그릴 수 있게 됩니다. 연습량이 많이 쌓여야 그림을 잘 그릴 수 있게 된다는 것은 자명한 사실인데, 그림을 그리며 너무 많은 생각을 하게 되면 자기 욕심에 차지 않아 좌절하게 됩니다. 못한다고 걱정하지 말고 천천히 연습해보세요.

재료의 성질을 파악해보자

그림을 배우는 사람 중에는 재료의 성질을 파악하기보다는 테크닉을 배우고 싶은 사람들이 많습니다. 그림에 공식 즉, 잘 그리는 방법이 있다고 생각하는 사람들도 많이 있습니다. 그러나 **그림에는 정해진 공식이 없습니다.** 이 책에 수록한 내용도 제 경험을 바탕으로 한 제 방법이라고 할 수 있습니다. 이 책의 내용을 소화해 자신만의 방법을 만들어 그림을 그리면, 그것이 바로 개성으로 이어집니다. 개성 있는 그림을 그리기 위해서는 재료에 대해 이해하려고 해 보는 것이 좋습니다. 이를테면 우리가 수채화에서 사용하는 재료는 무엇이 있을까요?

물, 물감, 붓, 종이가 주재료입니다. 이 네 가지 재료에 대해서 충분히 파악해야 합니다. 이론적으로 파악하기보다는 직접 재료를 써 보면서 물의 성질이나 물감의 성질, 붓의 질감이나 물을 머금는 정도, 그리고 종이의 결이나 물을 받아들이는 상태, 흡수율 등을 익히는 것이 중요합니다. 재료를 해석하는 관점에 따라 그림의 스타일이 달라집니다.

잘 그린 그림에 대한 기준을 다시 세우자

장시간 연습을 했는데도 잘 그리지 못하면 재미없다고 느끼게 될 겁니다. 하지만 **'잘 그리는 것'의 기준이 없다면 못 그린 그림이란 것도 없습니다.** 그러니 여러분들 마음속에 있는 '잘 그린다'는 기준을 지워버리기 바랍니다. 대부분 사실과 비슷하게 표현된 그림을 잘 그렸다고 생각하지만, 그림은 사진이 아니기 때문에 그 기준이 전부일 수는 없습니다. 특히 수채화는 물이 움직이는 느낌과 색채를 얼마나 잘 살려내느냐가 관건입니다. 너무 많이 번져서 정확한 형태를 알아보기는 어려우나 그 분위기가 수채화 고유의 느낌과 잘 어우러진 멋진 작품들도 상당히 많습니다. 수채화를 배워 나가면서 그 기준을 천천히 다시 잡아 보기 바랍니다. 일단 '똑 닮게 잘 그린 그림'을 그려야 한다는 생각을 잠시 내려놓습니다.

수채화의 흐르고 번지는 성질을 즐길 줄 알아야 실력을 손에 넣을 수 있습니다. 편안하게 나만의 그림을 그린다는 생각으로 그린다면 똑 닮지는 않았더라도 개성 있는 그림이 될 것입니다.

물의 성질을 파악하자

수채화를 가르치면서 소묘나 유화는 잘 그리는데 수채화는 잘 그리지 못하는 학생들을 많이 봐왔습니다. 수채화를 잘 그리는 포인트는 '물'의 성질을 파악하는 데에 있습니다.

물은 다루기가 어려워 조금만 잘못해도 번지고, 의도대로 조절이 잘되지 않아 애써 잡은 형태들을 다 망쳐 버리기 십상입니다. 그래서 수채화가 미숙한 학생들은 물을 휴지에 닦고, 붓을 털고, 그러고도 한 번 더 물을 빼고, 그렇게 여러 가지 방법으로 붓에서 물기를 빼기 위해 노력을 합니다. 하지만 물을 두려워한다면 수채화의 진정한 맛을 알 수 없습니다. 수채화는 물로 그리는 그림이기 때문입니다. **물 자국과 번짐을 즐긴다면 '우연의 효과'라는 새로운 그림의 세계를 경험하게 될 것입니다.**

여러 가지 색깔을 다양하게 섞어보자

어떤 색을 써서 그려야 할지 모르겠다는 질문을 던지는 분들이 많습니다. "뭘 섞어야 이 색이 되나요?"라는 질문도 많이 하지요. 물감을 혼색하는 것은 경험이 없으면 절대 알 수가 없습니다. 이 책에서 물감 혼색에 대한 것들도 알려드릴 테지만, 일단 스스로 이 색 저 색 많이 섞어보는 경험이 중요합니다. 자꾸 섞어봐야 어떤 색이 나오는지 알 수 있습니다. 특히 팔레트 위에서 색을 섞어보는 것보다 종이 위에 젖은 상태에서 혼색을 많이 경험해보는 것이 좋습니다. 이러한 혼색 연습은 물의 움직임에 따른 색의 변화를 한눈에 볼 수 있습니다. **하지만 너무 많은 색을 섞으면 탁해질 우려가 있으니 두 가지 색 이상 섞는 것은 조심하기 바랍니다.**

많이 망쳐 보자

'잘 그리고 싶은 사람에게 많이 망쳐보라니?'라고 생각할 수 있습니다. 하지만 **너무 조심조심 그리다가는 물에 대한 다양한 경험을 할 수가 없습니다.** 망친 그림 한 장에 수많은 경험과 교훈이 남기 때문에 수채화 실력을 향상시키는 데 아주 큰 도움이 됩니다. 채색을 할 때 너무 깊이 생각하지 말고 일단 칠해보는 것이 좋습니다. 종이에 붓을 한 번 대고 너무 생각을 오래 하면 물감이 말라 그림에 붓 자국을 선명하게 남기게 되고, 후회도 남기게 됩니다. 어차피 생각하나, 안 하나 그림을 망치게 된다면 생각 없이 망쳐 보기 바랍니다. 제가 가르치고 있는 학생들의 그림 중에는 연습용으로 옆에 작게 그린 그림을 더 잘 그린 경우가 많습니다. 연습이라고 생각해 아무 부담 없이 일단 망쳐 보자고 생각하고 그린 그림들입니다. 본 그림에서 이렇게 연습이라고 생각하고 과감하게 망쳐 본다면 그런 그림들이 쌓여 결국 좋은 그림을 그릴 수 있게 될 것입니다.

낙서를
많이 하자

　수채화를 배우는 분들에게 가장 흔한 고민은 스케치입니다. 스케치는 평소에 편안하게 연습하지 않으면 잘 늘지 않습니다. 집에서 흔히 볼 수 있는 간단한 사물들을 그려보아도 좋고, 카페에 앉아 주변 풍경을 낙서하듯 그려보는 것도 좋을 것입니다. 그렇게 **매일매일 조금씩 낙서하다 보면 스케치가 많이 늘게 됩니다.** 낙서 위에 간단하게 물감을 얹어보는 연습을 하면 더욱 가볍게 수채화를 접할 수 있고 더 잘 그릴 수 있게 됩니다.

즐겁게 그리자

　그림에 푹 빠져서 즐겁게 그린다면 결국은 좋은 그림을 그릴 수 있을 것입니다. 하지만 이것은 열심히 그리는 것과는 조금 다른 이야기입니다. 그림은 이론이 아니라 감각을 습득하는 일입니다. 즐기지 않으면 자꾸 그릴 이유가 없어집니다. 그러니 **지금 잘 그리지 못한다고 해서 좌절하는 것보다 즐길 줄 아는 여유를 가졌으면 합니다.** 그림을 그리기 위해서 화판을 펼치고 물을 떠다 놓기까지의 시간도 그림을 그리는 시간이라고 생각해보세요. 그림을 그릴 수 있다는 것은 여유를 가질 수 있다는 뜻이기도 합니다. 그림을 그리기 시작했다면 다른 일들은 잊고 즐겁게 그리기 바랍니다.

Basic 02

어떤 재료를 사용해야 하나

수채화에 필요한 도구들은 무엇인지, 또 어떤 제품을 고르는 것이 좋을지 하나하나 알아봅시다. **우리는 이제 배우는 단계이므로, 가장 기본적인 도구들을 구입하면 됩니다.** '서툰 목수가 연장 탓한다'고 합니다. 실력은 스스로에게 달린 것이지 도구나 재료의 문제가 아니라는 말입니다. 그림도 마찬가지입니다. 그림을 잘 그리지 못하는 것은 붓이나 물감이 나빠서가 아닙니다. 물론 좋은 재료를 쓰면 그림 그리는 단계가 줄어들고 그만큼 좋은 효과를 얻을 수 있습니다. 하지만 기초를 배우는 단계인 분들은 값비싼 재료를 써도 잘 모르는 경우도 많이 있습니다. 그래서 고가의 붓이나 물감보다는 시작하는 분들에게 적당하다고 생각하는 재료들을 추천하겠습니다.

이 책에서 추천하는 재료들이 절대적인 것은 아닙니다. 제가 가장 보편적이라고 생각하는 재료들을 선택한 것이니 참고하여 구매에 도움이 되길 바랍니다.

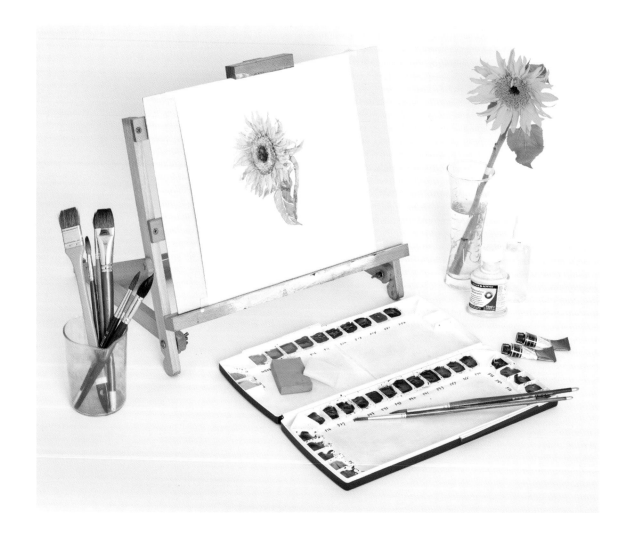

{ 물감 }

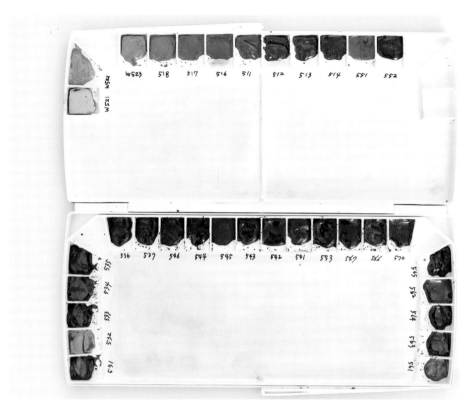

물감: 미젤로 골드미션 전문가용 수채화물감 15㎖ 34색 세트
팔레트: 미젤로 에어타이트더블 데커 팔레트 40칸

- **물감 짜는 순서**

 위 칸과 아래 칸이 서로 보색대비를 이루도록 짜는 것이 좋습니다. 하지만 팔레트의 상황에 따라 그렇게 구성하지 못할 경우에는 위쪽에는 따뜻한 계열의 색(난색)을 아래쪽에는 차가운 색(한색)과 저채도의 색을 위주로 짜 주면 좋습니다. 팔레트 색 구성의 순서는 화가마다 다르기도 한데, 색을 섞는 습관에 따라 다르게 구성하기도 합니다.

- **팔레트에 물감 짜는 요령**

 팔레트 안에 물감이 가득 차게 짜려면 물감 입구를 팔레트 바닥 면에 붙여서 짭니다.

 물감을 평평하고 고르게 짜야 그림을 그릴 때 편리하게 사용할 수 있습니다. 팔레트에 물감의 모든 색을 전부 짠 후, 팔레트 뚜껑을 닫지 않고 3~7일 정도 말리면 물감이 굳게 됩니다. 이렇게 물감을 굳혀서 사용하면 물감을 지나치게 많이 사용하여 탁해지는 것을 방지할 수 있습니다.

W517
Orange

짜 놓은 물감 아래 색명 또는 물감 번호를 써 놓으면 색을 익히는 데 좋고, 다 쓴 후 채워 넣을 때 편리하다.

{ 종이 }

왼쪽: 파브리아노 워터칼라 수채화 패드 Rough
440x320mm, 280g

오른쪽: 클레르퐁텐 에티발 수채화 패드 Rough
300x400mm, 300g

종이는 코튼(면)이 많이 들어간 것이 좋은데, 수채화 패드 겉장에 코튼이 몇 퍼센트 들어가 있는지 적혀 있습니다. 기초를 배울 때는 많이 연습하고, 많이 망쳐 보아야하기 때문에 코튼이 많이 들어간 종이보다는 **약 25% 정도의 코튼 함유량을 가지고 있는 종이**를 쓰는 것이 저렴하고 부담 없이 연습할 수 있습니다. 실력이 붙으면 코튼 100%의 종이들도 도전해보기 바랍니다.

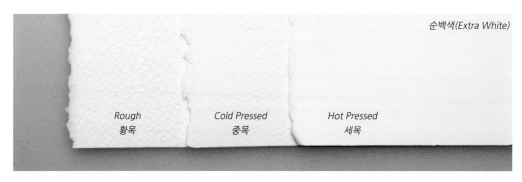

순백색(Extra White)

Rough
황목

Cold Pressed
중목

Hot Pressed
세목

황목(Rough): 면이 거칠어 두꺼운 느낌이 들고 물을 많이 머금고 있어 물을 많이 쓰는 그림에 유용합니다. 물을 많이 머금는 대신 잘 마르지 않는 것이 특징이고, 그만큼 물을 많이 써야 표현이 잘 됩니다. 그러데이션 표현을 할 때 용이합니다. 마르고 나면 색이 흐려지기 때문에 생각보다 더 진하게 물감을 써야 합니다.

중목(Cold pressed): 세목과 황목의 중간 정도 질감으로 물을 적당히 머금는다고 볼 수 있습니다. 초보자들도 부담없이 쓸 수 있는 질감입니다. 마른 다음 색이 많이 흐려지지 않습니다.

세목(Hot pressed): 면이 고르고 부드러워 디테일한 표현을 할 때 좋습니다. 수채화로 세밀화를 그릴 때는 아주 적합하지만 황목이나 중목에 비해 물을 많이 머금을 수 있는 종이는 아닙니다.

{ 붓 }

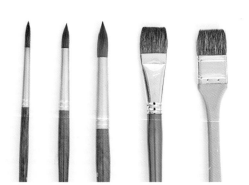

붓 고르는 요령

동물의 털로 만든 붓과 인조모로 만든 붓이 있습니다. 다람쥐 털이나 담비털로 만든 붓이 물을 많이 머금고 전문가들이 많이 쓰는 붓이지만 초보자들이 쓰기에는 붓모에 힘이 없어 콘트롤하기가 쉽지 않기 때문에 동물털과 인조모가 혼합된 붓을 쓰는 것이 적합합니다.

붓 : 아트메이트 콜린스키 7000A 8,12,16호 *(콜린스키 + 인조모 혼합모)*
평붓 : 화홍 132 30mm 1호 / 화홍 926 12호

{ 기타 준비물 }　미젤로 흡수패드, 달러로니 마스킹 플루이드, 마스킹 지우개, 비누, 마스킹 테이프, 물통, 테이블 이젤, 화판, 톰보우 2B연필, 미술용 지우개

• **흡수패드**

붓에 물을 조절하기 위해 휴지를 사용하는 것도 좋지만 휴지의 잔여물이 붓에서 옮겨져 화지에 묻을 수 있기 때문에 되도록 물 조절을 할 때는 흡수패드를 이용하는 것이 좋습니다. 흡수패드를 쓸 때는 물에 충분히 적셔 흡수패드가 말랑말랑해지면 물기를 꼭 짜서 쓰면 됩니다.

미젤로 흡수패드

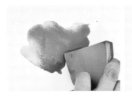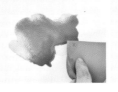

모서리를 쓰는 경우: 물이 한 부분에만 많이 고인 경우, 고인 물에 흡수패드의 모서리를 살짝대면 물기가 흡수됩니다.

넓은 면을 쓰는 경우: 물기를 전체적으로 빨아들일 때 씁니다. 팔레트에 물감을 혼색하고 팔레트가 더러워진 경우 흡수패드로 닦아주면 깔끔하게 닦입니다.

흡수패드 사용시 주의할 점

흡수패드를 젖은 채로 팔레트 안에 보관하면 흡수패드 안의 물기가 마른 물감과 붙어 물감이 전부 녹게 됩니다. 흡수패드와 팔레트는 따로 보관하는 것이 좋습니다.

• **마스킹 플루이드(액)**

마스킹 액은 미세한 밝은 부분을 남겨놓고 칠하기 위해 사용합니다. 마스킹 액을 쓸 때는 붓에 비누를 충분히 묻혀 사용하면 붓이 망가지지 않게 사용할 수 있습니다.

달러로니 마스킹 플루이드, 마스킹 지우개

• **테이블 이젤, 화판**

테이블 이젤은 일반 이젤보다 부피가 작고 보관이 간편하다는 장점이 있습니다. 편하게 접었다 폈다 할 수 있어서 좋습니다.

• **마스킹 테이프**

마스킹 테이프는 종이를 화판에 고정시킬 때 사용하면 물을 많이 사용해 수채화를 그려도 종이가 많이 울지 않아 편리합니다.

• **떡 지우개**

너무 진하게 스케치한 부분을 전체적으로 연하게 만들 때 씁니다.

Basic 03

발색표 만들기

물감은 말랐을 때와 마르지 않았을 때의 색 차이가 많이 납니다. 따라서 종이에 표현되는 **물감의 색이 어떤지를 알기 위해서는 발색표를 만드는 것이 중요합니다.** 팔레트의 물감 순서대로 발색표를 만들어봅시다.

발색표는 여러 가지로 만들 수도 있는데 진하게 표현되는 것과 연하게 표현되는 것까지 그러데이션으로 표현하는 것도 좋고, 색만 알아볼 수 있을 정도로 간단하게 만드는 것도 좋습니다. **발색을 하고 나면 아랫부분에 물감의 색이나 번호를 적어 놓습니다.**

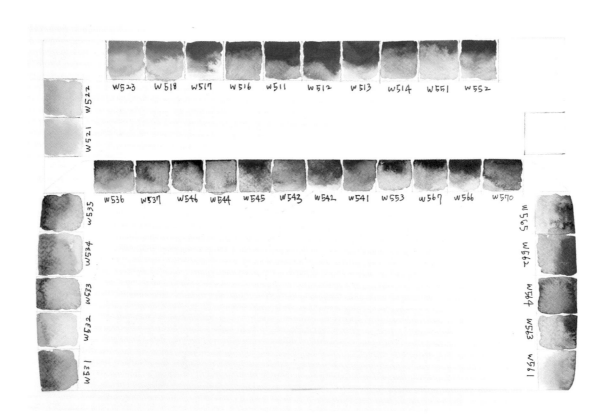

미젤로 골드미션 전문가용 수채화물감 15㎖ 34색 세트

{ 컬러차트 }

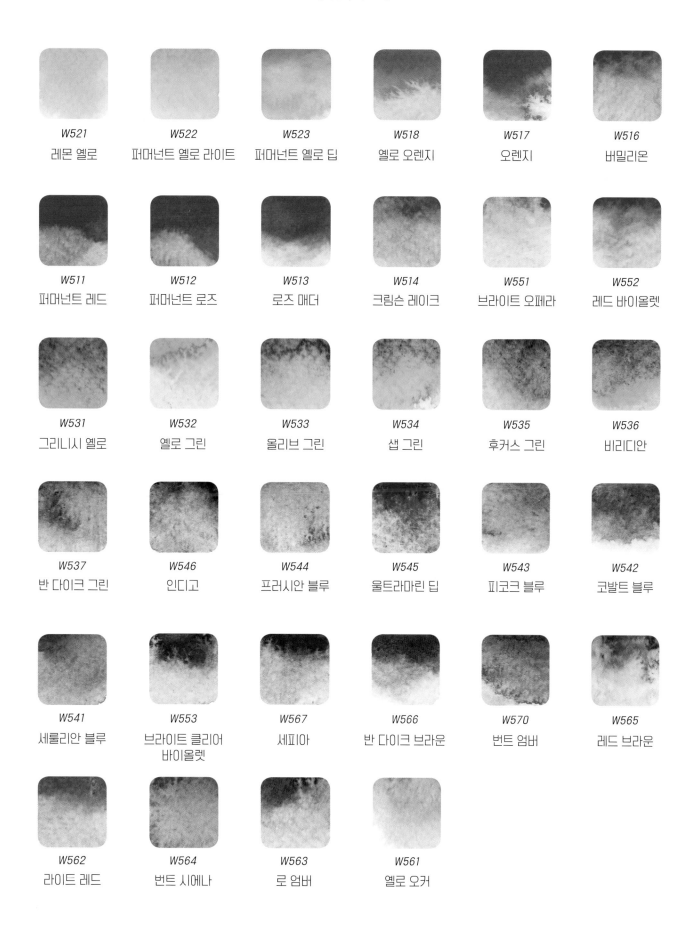

W521 레몬 옐로	*W522* 퍼머넌트 옐로 라이트	*W523* 퍼머넌트 옐로 딥	*W518* 옐로 오렌지	*W517* 오렌지	*W516* 버밀리온
W511 퍼머넌트 레드	*W512* 퍼머넌트 로즈	*W513* 로즈 매더	*W514* 크림슨 레이크	*W551* 브라이트 오페라	*W552* 레드 바이올렛
W531 그리니시 옐로	*W532* 옐로 그린	*W533* 올리브 그린	*W534* 샙 그린	*W535* 후커스 그린	*W536* 비리디안
W537 반 다이크 그린	*W546* 인디고	*W544* 프러시안 블루	*W545* 울트라마린 딥	*W543* 피코크 블루	*W542* 코발트 블루
W541 세룰리안 블루	*W553* 브라이트 클리어 바이올렛	*W567* 세피아	*W566* 반 다이크 브라운	*W570* 번트 엄버	*W565* 레드 브라운
W562 라이트 레드	*W564* 번트 시에나	*W563* 로 엄버	*W561* 옐로 오커		

수채화붓 테크닉

{ 붓 잡는 방법 } 수채화 붓은 글씨를 쓸 때 연필을 잡는 것처럼 가볍게 잡습니다. 붓은 선을 긋거나 면을 칠할 때 조금 다르게 사용합니다. 가는 선이나 작은 면을 칠할 때는 붓을 되도록 가까이 잡도록 하고, 칠할 면적이 넓어짐에 따라 붓대를 조금씩 멀리 잡습니다.

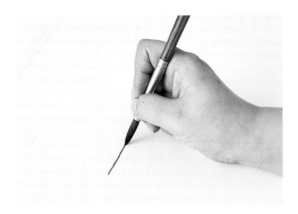

가는 선 긋기
붓대의 앞을 잡습니다.

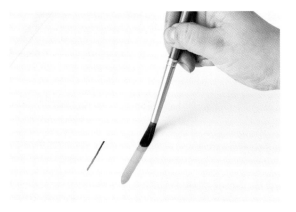

중간 선 긋기
가는 선 그릴 때보다 붓대를 조금 멀리 잡습니다.

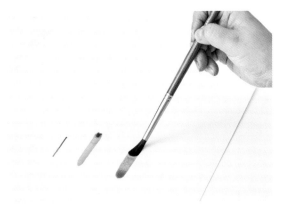

두꺼운 선 긋기
중간 선 그릴 때보다 붓대를 더 멀리 잡습니다.

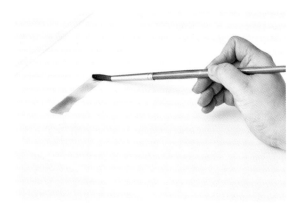

넓은 면적 칠하기
넓은 면을 칠할 때는 붓모의 측면을 사용하여 넓게 칠합니다. 칠하는 면적이 넓을수록 붓에 물을 많이 머금게 해야 합니다.

{ 둥근 붓 테크닉 } 수채화를 할 때 사용하는 붓은 두 가지 종류로 첫 번째는 둥근 붓입니다. 둥근 붓은 주로 수채화 붓이라고 불리는 붓으로 붓모와 붓대의 이음새 부분이 둥근 붓입니다. 둥근 붓으로 다양하게 붓질 연습해서 붓과 친해지도록 합시다.

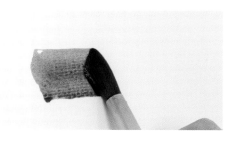

붓의 측면을 이용해 연습합니다. 넓은 면을 칠할 수 있습니다.

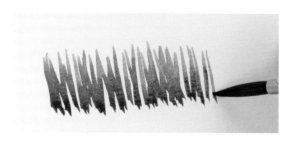

불규칙한 얇은 선을 연습해보세요. 주로 잔디나 동물 털을 표현할 수 있습니다.

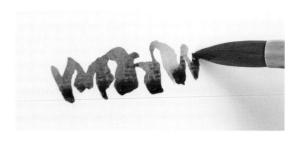

붓끝으로 물을 옮겨가듯 불규칙한 곡선을 만들어보세요. 나뭇잎을 표현할 수 있습니다.

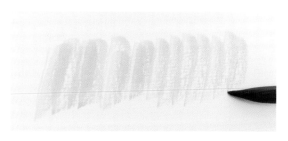

붓에 물기를 빼고 측면을 이용하여 세로로 그어보세요. 마른 가지나 잔디 혹은 풀숲의 표현에 쓰입니다.

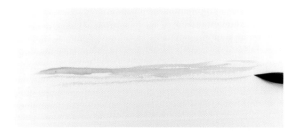

역시 붓에 물을 빼고 측면을 이용하여 가로로 그어 보세요. 물결을 표현하거나 들판을 표현할 수 있습니다.

{ 평붓 테크닉 } 평붓은 붓모와 붓대의 이음새가 평평한 붓을 말합니다. 수채화에서는 주로 넓은 면을 칠하는데 사용되며, 배경 붓 혹은 백붓이라고도 합니다. 하지만 배경만 칠하는 것이 아니라 넓은 개체를 붓 자국 없이 칠하기에도 적합한 재료입니다. 평붓의 다양한 테크닉도 알아보세요.

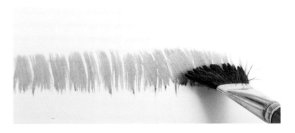

붓에 물기를 많이 머금고 최대한 평평한 면적이 나오도록 칠합니다. 하늘이나 배경을 칠할 때 표현하는 방법입니다.

붓에 물기를 빼고 붓을 손으로 펼쳐 최대한 갈라지게 만든 후 세로 방향으로 붓질을 해보세요. 넓은 면에 있는 잔디를 표현하거나 동물 털을 표현할 때 주로 씁니다.

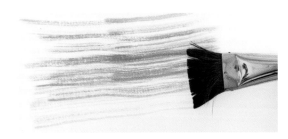

위와 같은 방법으로 가로로 표현해보세요. 물결, 들판 혹은 마른 갈대와 같은 표현에 주로 씁니다.

Basic 05

{ 채색기법 }

수채화를 하면 색을 바른다, 혹은 물감을 칠한다고 생각하곤 합니다. 수채화는 물을 활용한 그림입니다. 그러므로 물의 성질을 잘 파악하는 것이 색을 잘 칠하는 것보다 훨씬 더 중요합니다. 두 가지의 감각을 잘 익히면 좋은데 **물을 바른다는 감각**과 **물을 옮긴다는 감각**을 가지고 채색에 임하면 손쉽게 채색기법을 마스터할 수 있습니다.

{ 물의 성질 } 물의 성질을 이용하여 채색하는 방법을 익혀 봅니다. 물의 성질 몇 가지를 파악해 이를 이용하여 그림을 그린다면 쉽게 수채화에 접할 수 있을 것입니다.

- 물은 위에서 아래로 흐른다.
- 물이 많은 경우는 물웅덩이가 생겨 물이 고인다.
- 젖은 면 위에 물을 떨어뜨리면 퍼지며 번진다.
- 젖지 않은 면 위에 물을 떨어뜨리면 퍼지지 않는다.
- 물은 젖은 상태에서는 계속해서 이동한다.
- 완전히 건조되면 이동을 멈춘다.

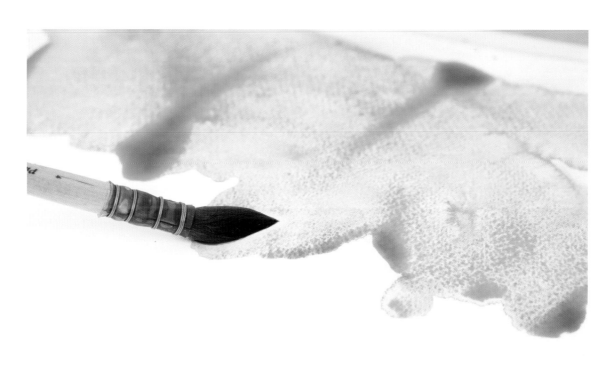

{ 여러 가지 채색기법 }

- **평칠**
 평평하게 칠하기

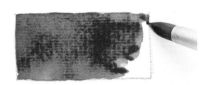

마른 후

채색을 고르게 입혀 평면적인 색면을 표현하는 방법입니다. 붓에는 물기가 많아야 하며 물웅덩이가 생기는 곳 없이 펴 발라 주면 됩니다. **물이 고이는 곳이 있으면 물기가 적은 붓으로 흡수합니다.**

- **웨트 인 웨트**
 젖은 상태로 칠하기

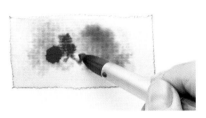

마른 후

젖은 상태에서 색을 추가하는 기법으로 웨트 인 웨트(Wet in Wet)이라고도 합니다. 물의 번지는 성질을 이용한 채색 방법으로 가장 많이 쓰이는 기법입니다. 우연의 효과로 수채화만의 오묘한 느낌을 표현하기에 적합한 방법입니다. 맑은 물을 발라놓고 번짐을 표현하기도 하고, 색을 먼저 칠해 마르지 않았을 때 다른 색을 혼색하여 번짐을 표현하기도 합니다. 넓은 면에 물을 먼저 칠하여 표현할 때는 평붓이나 스펀지를 이용하기도 합니다. 초심자들은 물을 통제하기 힘들어서 어려워하는 기법이지만, **수채화 특유의 분위기를 낼 수 있어 가장 중요한 기법**이라 할 수 있습니다.

- **웨트 온 드라이**
 겹쳐 칠하기

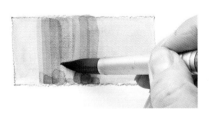

마른 후

마른 면 위에 겹쳐 칠하는 방법으로 수채화 물감의 중첩되는 성질을 이용하여 채색하는 기법입니다. **웨트 온 드라이(Wet on Dry)**라고도 합니다. 겹쳐 칠하는 경우에 밑색이 비쳐 보이며, 예상했던 색보다 진하게 표현됩니다. 웨트 온 드라이 기법으로 표현하면 결과를 어느 정도 예상할 수 있습니다. 하지만 너무 여러 번 겹쳐 칠하면 탁하게 될 수 있기 때문에 3번 이상 중첩시키는 것은 피하는 것이 좋습니다. 이 기법의 경우 붓질을 어느 정도 통제할 수 있기 때문에 초심자들도 쉽게 접근할 수 있는 기법이지만 완전히 건조될 때까지 기다려야 하는 인내심이 필요합니다.

· 닦아내기

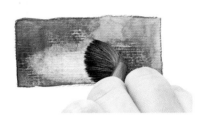

마른 후

색을 칠한 상태에서 깨끗한 붓으로 안료를 닦아내는 방법입니다. 젖은 상태 혹은 마른 상태에서 닦아내기가 가능하지만 젖은 상태에서 닦아내면 깨끗이 닦이고 마른 상태에서 닦아내면 안료가 고착되어 조금 덜 닦입니다. 좁은 면의 밝은 부분을 표현할 때 주로 사용하는 기법입니다.

· 그러데이션

서로 다른 색을 이용해 그러데이션 표현을 할 경우 두 개의 붓을 사용해 표현하는 것이 좋습니다. 각각의 색을 묻힌 붓을 하나씩 마련해두고 칠하면 붓을 씻어내 색을 바꿔 사용하는 시간을 절약할 수 있습니다.

마른 후

마른 후

진한 색을 채색한 후에 마르기 전에 점차 깨끗한 붓으로 진한 면의 색을 끌어당겨 섞어주면서 그러데이션을 표현하는 방법입니다. 그러데이션 표현은 좁은 면, 넓은 면 할 것 없이 많은 부분에서 사용되므로 연습을 많이 하면 좋습니다.

· 물 자국 만들기 (Run Back)

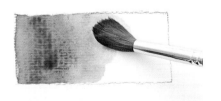

마른 후

채색할 때 **물이 부분적으로 고인 상태에서 건조시키면 물 자국, 즉 런백**(*Run Back*)**이 생깁니다.** 자연물을 표현할 때는 물 자국은 일부러 만들어 주기도 합니다. 이러한 물 자국은 수채화의 느낌을 한층 더해주기도 합니다. 하지만 그림에 물 자국이 너무 많으면 자칫 지저분해 보일 수도 있습니다.

- **소금기법**

수채화에 소금을 쓴다는 것이 조금 생소하게 보일지도 모르겠지만 꽃밭이나 모래사장, 혹은 낙엽이 가득한 길 등 다양한 바닥 질감을 표현하는데 탁월한 기법입니다. 소금이 물을 빨아들이는 삼투압의 원리를 이용한 기법입니다. 먼저 넓은 평붓으로 색을 발라 적당량의 소금을 뿌립니다. 소금은 반드시 굵은 소금이나 천일염을 써야 하며 소금이 한군데에 뭉치지 않도록 주의해야 합니다. 이때 물을 너무 많이 쓰거나 적게 쓰면 소금의 효과가 줄어들 수 있으니 유의하기 바랍니다.

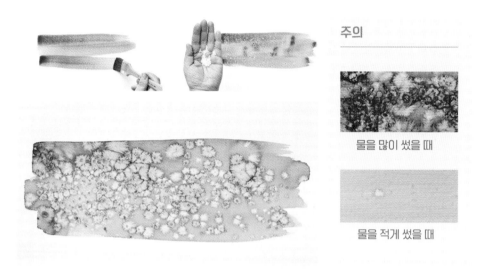

주의

물을 많이 썼을 때

물을 적게 썼을 때

- **물 뿌리기**

물 뿌리기 기법은 주로 분무기를 사용하는데, 눈이 오거나 비오는 풍경을 그릴 때 많이 사용합니다. 평붓으로 색을 칠한 뒤 마르기 전에 **분무기를 거꾸로 해서** 물을 뿌려주고 바짝 마를 때까지 기다립니다. 건조되면서 불규칙한 하얀 점이 생깁니다.

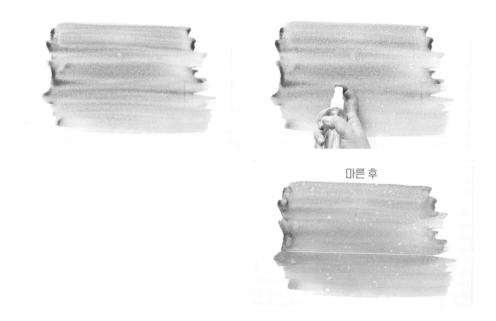

마른 후

Basic 06

단계연습과 그러데이션 연습

본격적으로 수채화 그리기에 앞서 기초연습을 해보겠습니다. 수채화는 물로 명도 조절을 합니다. **물을 많이 섞을 수록 연하고 명도가 높은 색이 나옵니다.** 단계 연습은 물감과 물을 섞는 정도에 따라 어떤 명도의 색이 나오는지 연습해 보는 것입니다.

{ 단계연습 }　　첫 단계로 가장 진한 톤을 칠해봅시다. **물과 물감을 모두 많이** 사용합니다.
위와 같이 밑에 물이 고이면 붓에 물기를 빼고 물 고인 면을 붓으로 흡수시켜 줍니다.

> **명도** : 색의 밝기(명도가 높다: 밝다 / 명도가 낮다: 어둡다)
> **채도** : 색의 맑기(채도가 높다: 맑다 / 채도가 낮다: 탁하다)

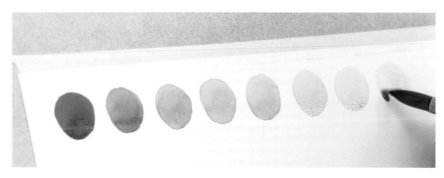

가장 진한 톤부터 연한 톤까지 표현해봅시다. 가장 진한 톤을 쓸 때는 물감의 양을 많이 하여 칠하고 그 다음 톤으로 갈수록 물을 조금씩 더 추가해가는 것입니다.

몇 단계까지 표현할 수 있는지를 시도하다 보면 색감 단계를 점점 더 많이 표현하게 되고 미세한 색 단계를 판별할 수 있게 됩니다. 이렇게 색깔별로 단계를 표현하고 물과 안료의 질감을 익혀보세요.

{ 그러데이션 연습 } 진한 색을 먼저 칠해 둡니다. 이때 진한 색이 마르지 않도록 물이 충분해야 합니다. 붓을 씻어 진한 색에서 색을 끌어와 점차로 연해지도록 합니다. 완전히 색이 없어질 때까지 중간중간 붓을 씻어서 이 작업을 반복합니다. 이때 칠한 면이 마르게 되면 붓 자국이 생길 수 있으니 최대한 물을 많이 사용해서 연습하기 바랍니다.

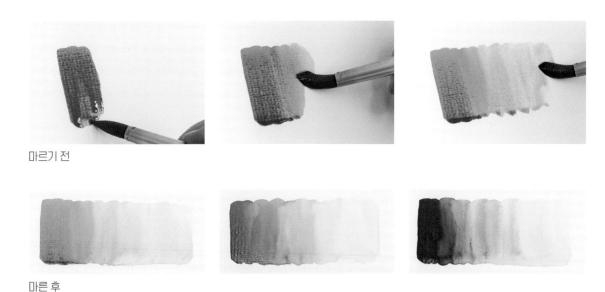

마르기 전

마른 후

여러 가지 색깔을 이용해서 다양하게 연습해봅시다.

Basic 07

혼색연습

팔레트에서 혼색을 아무리 많이 한다고 해도 의도하는 색이 잘 나오지 않는 이유는 물의 양 때문입니다. 따라서 우리는 팔레트 위에서 혼색하기보다는 종이 위에서 젖은 상태로 물 조절을 해 가며 다양하게 혼색을 해보겠습니다. **혼색 연습을 할 때는 물감의 양보다 물의 양을 많게 해서 물감의 농도를 연하게 표현하는 것이 좋습니다.** 수채화로 사물을 그리게 될 때 색의 변화가 많이 보이는 곳은 밝은 곳이기 때문입니다. 이 점을 염두에 둔다면 색에 물을 많이 섞어 작업하는 것이 좋습니다. 그럼 밝은 색부터 시작해 보겠습니다.

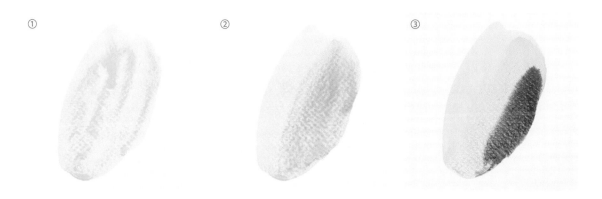

①과 같이 물을 많이 섞어 색을 칠한 후 마르기 전에 ②처럼 색을 섞어 줍니다. 이렇게 두 가지 색만 섞어도 좋고 ③과 같이 세 가지 색을 섞어도 괜찮습니다. 이때 붓을 비벼 억지로 색을 섞는 것이 아니라 다른 색을 얹어서 자연스럽게 섞이도록 하는 것이 관건입니다. 위와 같은 방식으로 여러 가지 색을 혼색해봅시다.

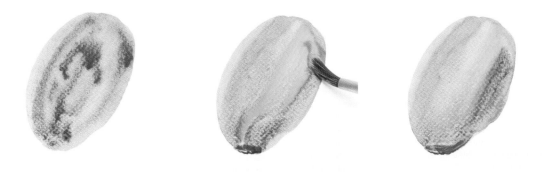

어떤 색과 어떤 색을 정해놓고 섞는 것보다 여러 가지 색을 무작위로 섞어보는 것이 좋을 것 같습니다. 다만 한 번 혼색을 할 때 세 가지 색 이상 칠하지는 않도록 합시다.

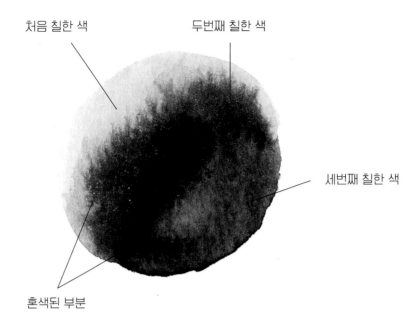

처음 칠한 색

두번째 칠한 색

세번째 칠한 색

혼색된 부분

어두운 색 위에 밝은 색도 섞어봅시다. 의외로 밝은 색이 드러나는 효과가 나옵니다. 어떤 부분은 붓 안에 있는 색이 표현되기도 하고 어떤 부분은 칠해졌던 색과 혼색이 되면서 오묘한 혼색 표현이 됩니다. 물은 마르기 전까지는 이동하는 성질을 가지고 있습니다.

바로 흐르는 성질입니다. 그래서 우리가 칠한 색의 결과물은 물의 이동이 끝나기 전까지는 알 수 없습니다. 물이 마르기 전까지는 물감의 이동이 멈춘 것이 아닙니다. 끈기를 가지고 마를 때까지 기다려야 합니다. 이렇게 혼색 연습을 많이 해 나가면서 물의 움직임을 바라보고 관찰하는 기다림의 연습도 함께할 수 있기를 바랍니다.

어떤 색으로 칠해야 할까?

다음 장부터는 간단한 정물부터 시작해서 복잡한 풍경까지 그려가게 될 겁니다. 챕터별로 정물이나 풍경에서 사용한 색에 대한 컬러 칩을 첨부해 두었습니다. 주로 사용한 색들은 참고해서 그 색으로 먼저 혼색을 연습해본 후에 본 그림을 연습하면 더 다양한 색의 조합을 만들 수 있을 겁니다. **이 책에서 제시한 색을 꼭 쓸 필요는 없습니다. 자유롭게 써 보아도 좋을 겁니다.** 또한 사용한 색을 그대로 써 본다고 해도, 물의 양이나 붓질의 습관이 저마다 다르기 때문에 다른 색으로 보일 수도 있습니다. 그러니 팔레트에 색을 섞어 보기도 하고, 혼색연습처럼 종이 위에서 색을 곧바로 섞어 보기도 하면서 여러 가지 색들을 만들어 내는 연습을 먼저 하는 것이 좋습니다.

이 책에서는 어떤 색을 섞어 어떤 색이 된다고 하는 식의 공식을 이야기하는 것보다 직접 혼색을 해보고 색을 다양하게 경험하기를 권해 드립니다.

사람마다 쓰는 물과 물감의 양이 다르기 때문에 그 결과, 색감의 개성도 모두 다릅니다. **조색**(팔레트에 색을 섞는 것)과 **혼색**(종이 위에서 직접 색을 섞는 것)을 다양하게 시도해 보고 다음 장부터는 본인만의 색채 감각을 발휘해 보기 바랍니다.

{ 다양한 혼색 연습 }

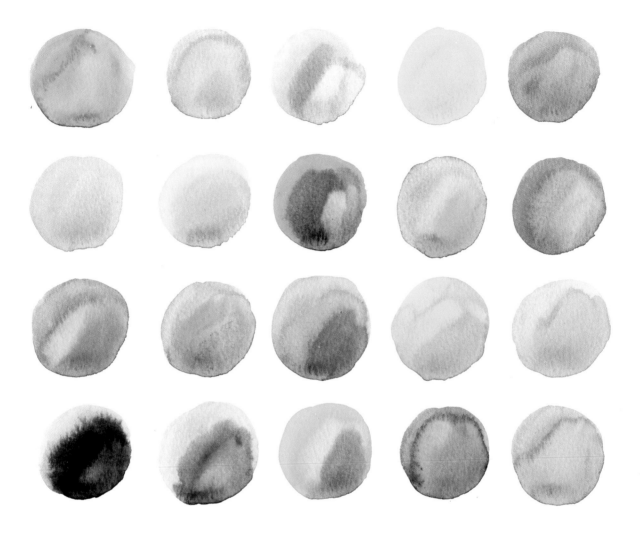

다양한 혼색 연습을 통해서 색과 물의 이동에 대한 경험치를 쌓을 수 있습니다. 이것이 바로 색 공부입니다.
색 이름을 외우고 이론적으로 안료의 섞임에 대해 지식으로 접근하는 것보다는 여러 번 색을 섞어보고 종이 위에 칠해보면서 자기만의 색을 보는 안목을 키워나가는 것이 좋습니다. **이렇게 혼색 연습을 하다보면 내가 어떤 색을 선호하는지 알게 됩니다.** 그림을 그릴 때 내가 계속 비슷한 계열의 색을 쓰게 되는 것 같으면 의식적으로 다른 색을 써보기 바랍니다. 어울릴 거라고 생각 못한 색의 조합도 시도해보며 나만의 혼색 노하우를 쌓아나가 보세요. 또한 수채화를 공부해나가다가 막히거나 색을 탁하게 쓰는 것 같으면 이렇게 혼색 연습을 해보는 것이 좋습니다. 밝은 면의 혼색이 얼마나 잘 되었는가가 맑은 수채화의 성패를 좌우하는 경우가 많습니다.

Q and A

Q 물이 왜 이렇게 많이 흐르는 것일까요? 물을 많이 쓰라고 해서 그렇게 했더니 물이 아래로 쭉 흘러내렸습니다. 물이 흘러내리지 않게 하려면 어떻게 해야 하나요?

물이 흘러내리는 이유는 물이 많은 붓을 꾹 눌러서 썼기 때문입니다. 흘러내렸을 때 재빨리 휴지로 찍어 닦아내는 것도 하나의 해결 방법입니다. 그러나 애초부터 흘러내리지 않게 그리려면 붓에 담겨있는 물의 양에 따라 붓을 누르는 압력을 조절하여야 합니다. 이젤에 세워서 그릴 때는 ③처럼 너무 붓을 눌러쓰면 물이 흘러내릴 수 있습니다. 붓의 각을 ① 혹은 ② 정도로 쓰는 것이 무난합니다. 하지만 붓이 머금은 물이 적당하다면 ③처럼 쓰는 것도 무방하지만 붓을 너무 눌러 쓰면 빨리 망가질 수 있으니 주의하기 바랍니다.

① ② ③

Q 단색으로 명도 조절은 잘 되는데 색을 섞는 그러데이션이 잘 안돼요.

노란색을 먼저 칠한 후 붉은색을 칠하면 붉은색의 경계가 너무 선명해지는 경우가 있습니다. 연한 색에서 진한 색으로 그러데이션을 주면 그 반대일 경우보다 얼룩이 많이 생기기 쉽습니다. 이럴 때에는 노란색과 빨간색을 각각 칠한 뒤, 마르기 전에 노란색으로 **두 색의 경계 부분을 스치듯 칠하면 훨씬 자연스럽게 그러데이션이 나옵니다.** 붓질은 여러 번 하지 않고, 한 번만으로도 충분합니다. 익숙해질 때까지 반복해서 연습해 보세요. 완벽하지 않더라도 멀리서 보았을 때 그러데이션이 자연스러운 정도면 충분합니다.

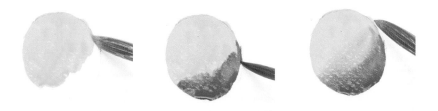

Q 왜 색이 맑지 않고 채도가 떨어질까요? 수채화 같지 않고 유화처럼 불투명해집니다.

양감을 내기 위해 무리하게 여러 번 덧칠을 했기 때문입니다. 덧칠을 많이 하면 허옇게 되거나 얼룩이 생깁니다. 마른 후에 덧칠을 계속하는 것은 더욱 나쁜 결과를 가져옵니다. 그러면 왜 자꾸 덧칠을 하게 되는 걸까요? 물이 움직이고 번지는 것을 통제하려고 해서 덧칠을 계속하게 되는 것입니다. 물이 마를 때까지 기다려 봅시다. 물이 천천히 흘러서 만들어내는 모양을 기다리는 인내심이 필요합니다.

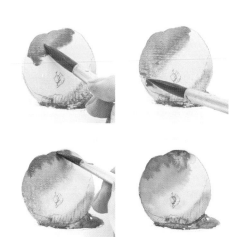

물은 이동하면서 우연의 효과를 내게 됩니다. 또한 색이 점차 번지면서 자연스러운 그림을 만들기도 합니다. 덧칠을 하지 않고 조금만 기다리면 좋은 효과를 낼 수 있습니다.

Q 물감이나 물의 농도를 잘 모르겠습니다. 어떻게 해야 할까요?

물감의 농도를 한 번에 잘 알 수는 없습니다. 물감을 많이 써 보고 그림을 많이 그려 보아야 알 수 있으므로 아직 초보자들은 스케치북 옆 귀퉁이나 작은 종이를 두고 시험 삼아 색을 내보는 것이 좋습니다. 이렇게 하면 물이나 물감의 농도를 확인하며 조금 더 쉽게 원하는 색을 낼 수 있습니다. 하지만 이렇게 하면 그림 그리는데 시간도 오래 걸리고, 매번 종이에 칠을 해서 확인을 해보면서 작업을 하게 되므로 손의 감각을 익히기 어렵습니다. 되도록 팔레트에서 색을 확인할 수 있도록 습관을 들이는 것도 좋습니다.

Q 물감을 물에 탔을 때와, 종이에 발랐을 때 실제 발색의 차이가 있어서 어렵습니다.

발색 차이도 다른 종이에 한 번 물감을 발라보는 테스트를 해 보아도 좋습니다. 작은 종이에 테스트를 하게 되면 마음도 조금 더 안정이 되고, 본인이 내려는 색을 충분히 예상할 수 있습니다.

붓은 앞서 말씀드렸던 바와 마찬가지로 여러 가지 종류들이 있는데, 크게는 동물털(자연모)로 되어있는 붓이 있고, 인조모로 된 붓, 그리고 인조모와 동물털이 섞여있는 붓이 있습니다. 또한 붓 모양도 가지각색인데, 그리는 개체에 따라 어떤 붓을 쓰느냐는 달라집니다. 물을 많이 쓰고 붓을 잘 다룰 수 있게 되면 자연모를 써도 좋습니다. 또한 끝이 뾰족하거나 납작한 붓이 있는데 날카로운 물건이나 끝이 뾰족한 꽃잎 등을 그릴 때 쓰이기도 합니다.

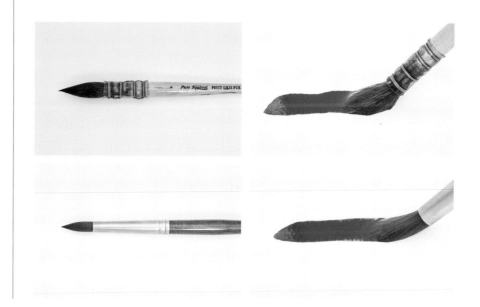

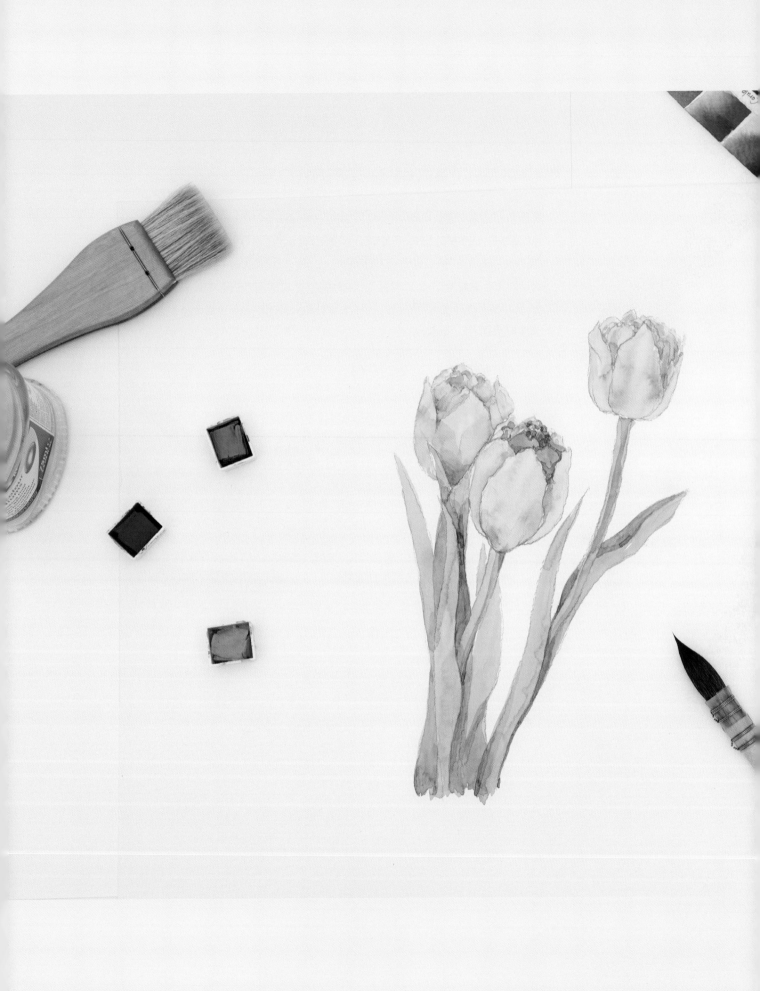

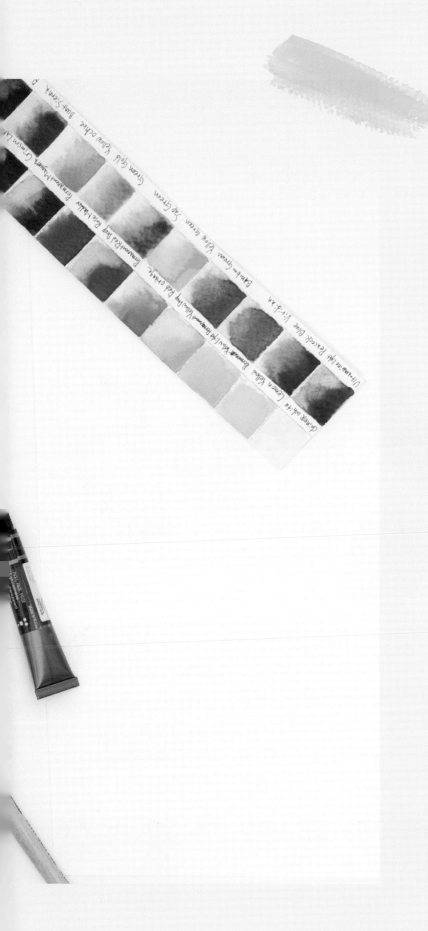

수채화 클래스

Chapter 2

간단한 정물 그리기

간단한 정물을 표현하며 좁은 면의 채색부터 시작하여 넓은 면까지 칠하는 연습해 보겠습니다.
이전 챕터에서 공부한 기법과 다양한 표현을 이번 챕터에서 적용한다는 생각으로 연습해 봅시다.
사물의 채색은 "초벌-> 중간단계->가장 진한 색의 표현"의 3단계로 나눠 표현합니다. 첨부한 컬러칩을 참고하여 채색하되 개인의 취향에 맞게 다른 색으로 칠해도 좋습니다. 본인이 관찰한 색으로 칠해보는 연습을 하는 것이 더 좋습니다.

Lesson 01

{ 방울토마토 }

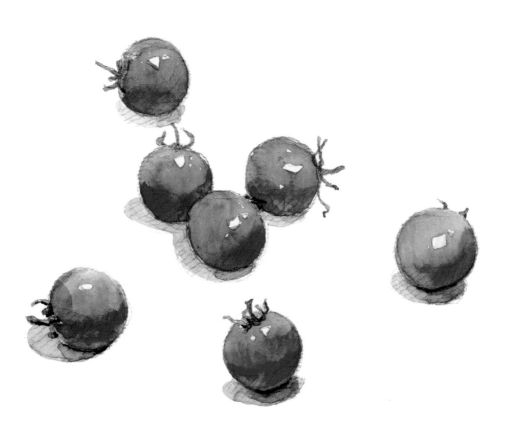

{ Point }

처음에는 복잡하지 않은 사물부터 그리기 시작하는 것이 좋습니다. 방울토마토는 면이 좁기 때문에 그 안에서 붓질을 많이 할 수가 없는 사물입니다. 그렇기 때문에 더욱 쉽게 붓질과 물의 양을 조절할 수 있습니다. 붓을 가까이 잡고 밝은 부분을 남겨서 표현하는 방법을 배워보고 **기초 소묘 "구"의 명암***(44쪽 참고)***을 적용**해 그려보겠습니다.

{ Color }

 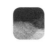

오렌지　버밀리온　퍼머넌트 레드　옐로 오커　레드 브라운　올리브 그린　샙 그린　인디고　라이트 레드

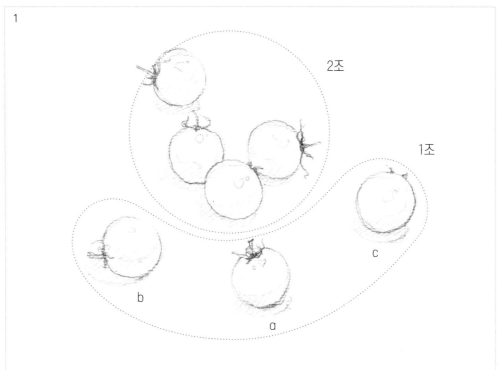

1

1 정물은 직접 보고 그리는 것이 좋습니다. 연필로 스케치를 시작합니다. 스케치는 채색을 하기 위
한 계획이므로 꼼꼼히 해 줍니다. 되도록 흐리게 스케치하는 것이 좋습니다. 채색할 때 흑연이
색과 섞일 수 있기 때문입니다. 종이가 더러워지지 않게 최대한 흐리게 그립니다. a, b, c의 순서
로 채색합니다.

Tip **거리감 표현하기**

앞에 있는 세 개의 방울토마토(1조) 부터 시작하겠습니다. 1조의 방울토마토는 많이 묘사할 것이고 2조의 네 개는
토마토는 조금만 묘사할 것입니다. 이렇게 하면 앞 뒤의 거리감이 자연스럽게 표현됩니다.

2

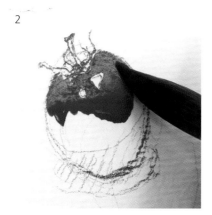 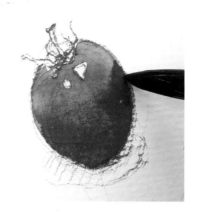

오렌지
퍼머넌트 레드

2 전체를 이루는 색(주조색)을 흐리게 한 번씩 칠해 줍니다. 이것을 초벌칠이라고
 하겠습니다. 초벌칠을 할 때는 물을 생각보다 많이 써야 합니다. 얼룩이 지지 않
 도록 과일 표면의 반짝거리는 부분은 조금 남겨두고 칠해줍니다. 입체감을 표현
 하기 위해서 초벌칠 할 때부터 웨트 인 웨트 기법으로 아랫부분에 진하게 색을
 추가하며 자연스러운 색의 변화를 줍니다. 아직 어려우면 단색으로 칠해도 괜찮
 습니다.

오렌지
↓

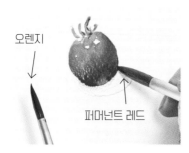

↑
퍼머넌트 레드

Tip

**웨트 인 웨트 기법으로 색변화를 줄 때
는 두 개의 붓을 사용합니다.**

하나의 붓을 빨간색을 칠할 때에 사용하고 하
나의 붓은 주홍색을 사용하는 식으로 번갈아
사용한다면 변화를 손쉽게 줄 수 있습니다.

3

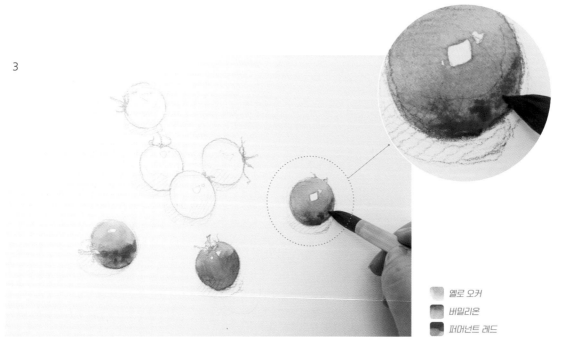

옐로 오커
버밀리온
퍼머넌트 레드

3 1조의 방울토마토는 어두운 부분에 버밀리온과 퍼머넌트 레드를 칠해주고 2조
 는 버밀리온이나 오렌지를 사용해 조금 옅은 색으로 표현합니다.

4

2조 맨 뒤에 있는 개체는 오렌지로 가장
옅게 칠합니다.

■ 옐로 오커
■ 오렌지
■ 라이트 레드

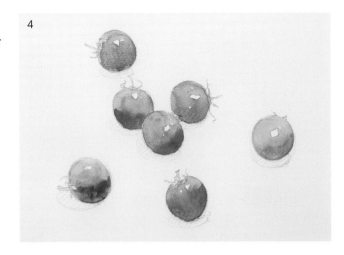

5

붉은색의 초벌칠이 끝났다면 이제 그림
자를 칠합니다. 그림자는 처음부터 진하
게 칠할 필요는 없습니다. 회색을 조색
해 칠합니다.

■ 인디고
■ 레드 브라운

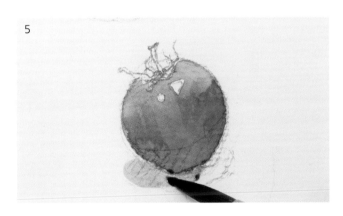

Tip **회색 조색** 보색을 이루는 색을 섞어 주면 무채색 계열이 됩니다.

* 예시 :

보라색 계열	노란색 계열	푸른색 계열	갈색 계열
빨강 ■ + ■ 녹색		파랑 ■ + ■ 주황	
보라 ■ + ■ 노랑			

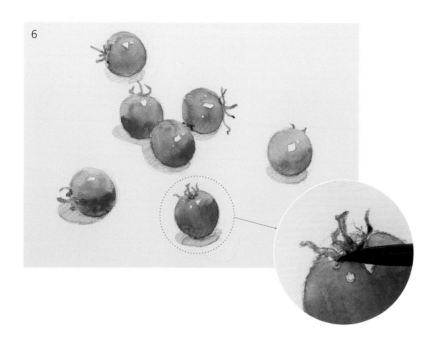

6

6

방울토마토 꼭지 부분도 초벌을 칠해 줍니다. 좁은 면이므로 최대한 붓끝을 이용해 칠합니다. 토마토 꼭지를 칠할 때도 붓에 물기가 너무 없는 것보다는 적당히 물기가 있는 것이 좋습니다. 이로써 전체 초벌칠이 마무리 되었습니다.

■ 샙 그린
■ 올리브 그린
■ 인디고

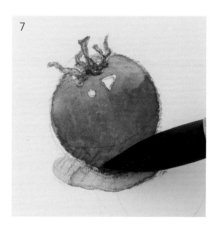
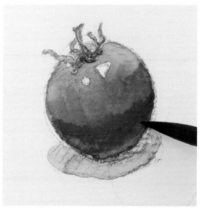

7

■ 퍼머넌트 레드
■ 레드 브라운

7 본격적으로 방울토마토의 명암을 표현해 보도록 합시다. 과감하게 강한 색을 써서 맨 앞에 있는 방울토마토의 명암을 넣습니다. 어두운 부분을 찾아 칠해주면서 입체감을 살립니다. 이 때 반사광 부분은 칠을 다하지 않고 초벌의 색이 남아있도록 남겨두어 표현하는 것이 좋습니다.

빛

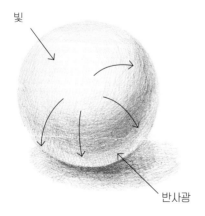

반사광

~~~~~~~~~~
Tip  방울토마토는 구를 참고 하세요.

방울토마토 뿐 아니라 모과, 귤, 사과 등의 과일은 구의 변형 형태이므로 구를 참고해서 명암을 표현해 보세요.
빛을 정면으로 받는 곳이 가장 밝고, 아래로 갈수록 점점 어두워집니다. 바닥 부분에는 반사광이 있습니다. 방울토마토를 칠할 때도 전체의 색을 한 번 입혀 준 후, 마른 다음에 어두운 부분을 조금씩 그려주면 됩니다.

## 8

1조의 다른 방울토마토들도 어두운 부분들을 찾아 명암을 넣습니다.

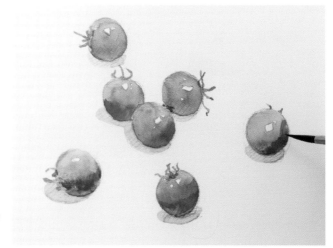

■ 퍼머넌트 레드
■ 레드 브라운

## 9

1조의 방울토마토의 바닥에 닿는 면에 조금 더 강하게 그림자를 넣어 주도록 합니다. 전체적으로 봤을 때 1조와 2조 간의 거리감이 생기는 것을 볼 수 있을 것입니다.

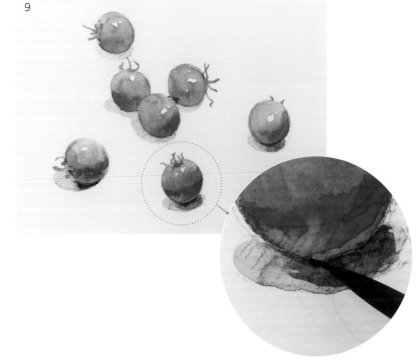

■ 레드 브라운
■ 인디고

## 10

1조의 꼭지들에 명암을 조금 더 하겠습니다. 아주 세심하게 붓 끝을 사용해서 어두운 부분을 표현합니다.

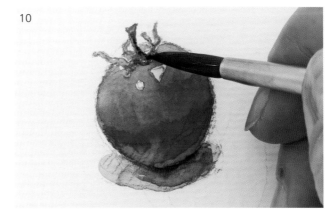

■ 샙 그린
■ 인디고

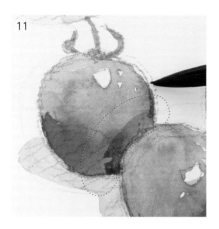
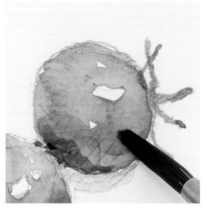

11

라이트 레드
레드 브라운

*11* 2조 토마토들의 겹쳐진 부분이 분리되어 보이도록 뒤에 있는 토마토에 명암을 더
합니다. 2조의 개체들을 표현할 때 붓질을 너무 많이 하면 거리감이 생기지 않
을 수 있으니 최대한 간략한 붓질로 마무리합니다.

*Finish*  ...................................................................................................

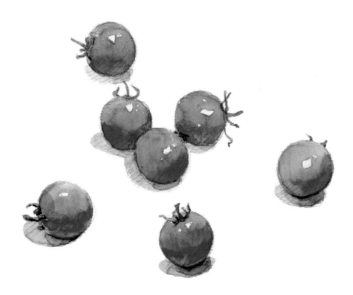

*Lesson 02*

# 귤

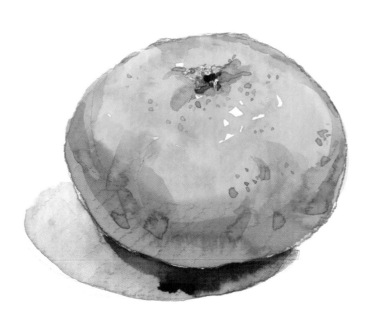

---

{ Point } 귤은 방울토마토보다 쉬워 보이지만 실제로는 그렇지 않습니다. 넓은 면적을 표현해야 하기 때문인데 귤을 통해 넓은 면을 단숨에 칠하는 연습을 해 볼 수 있습니다. 방울토마토와 마찬가지로 '구'의 명암표현을 적용하고 귤껍질의 질감표현에 집중해봅시다.

{ Color }

옐로 오렌지　　오렌지　　퍼머넌트 옐로 라이트　　퍼머넌트 옐로 딥　　올리브 그린　　샙 그린　　인디고　　레드 브라운　　라이트 레드

---

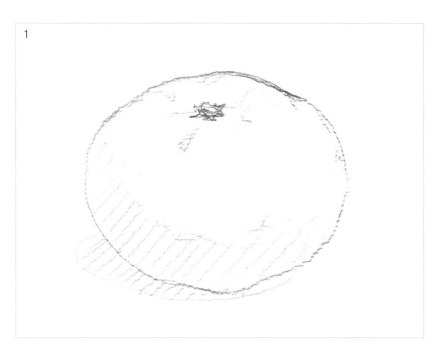

# 1

귤의 전체적인 굴곡을 그리고 꼭지 부분을 꼼꼼하게 스케치합니다. 스케치가 너무 진하게 됐으면 떡지우개로 살짝 찍듯이 닦아냅니다.

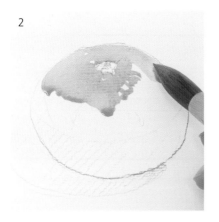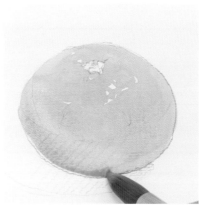

# 2

방울토마토와 마찬가지로 반짝이는 부분을 비워두고 칠합니다. 이 때 붓에 물기가 많아야 단숨에 전체 채색을 할 수 있습니다.

■ 옐로 오렌지
□ *퍼머넌트 옐로 라이트*

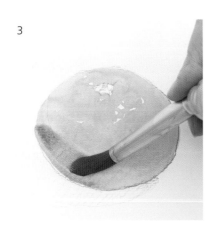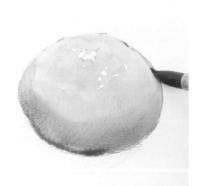

# 3

마르기 전 상태에서 아랫쪽 어두운 부분의 덧칠하여 입체감 있게 표현합니다. 한두 번 붓질을 많이 하면 오히려 색이 닦여나가는 역효과가 날 수 있습니다. 간단한 붓질 후 완전히 건조시킵니다.

■ 라이트 레드
□ *퍼머넌트 옐로 라이트*

## 4

귤 꼭지 주변의 좁은 부분의 명암을 넣고, 귤 꼭지도 채색합니다.

 퍼머넌트 옐로 딥     샙 그린
오렌지    올리브 그린

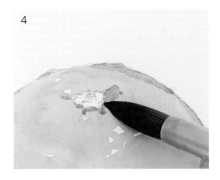
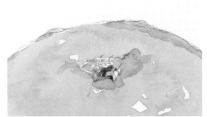

## 5

그림자 부분을 넓게 칠해 봅시다. 귤과 바닥이 맞닿는 면은 웨트 인 웨트로 조금 더 진하게 표현합니다.

 레드 브라운
인디고

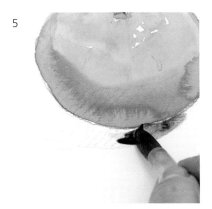

맞닿는 면

## 6

귤도 도형에 적용해 본다면 '구'처럼 보입니다. 이전 장에서 구에 대해서 배운 것과 마찬가지로 밝은 부분이지만 뒤로 넘어가는 **부분**은 조금 어둡게 그려 주어야 합니다. 귤에서도 마찬가지로 적용하되 귤껍질의 질감을 표현해 주면서 채색합니다.

 퍼머넌트 옐로 딥
오렌지

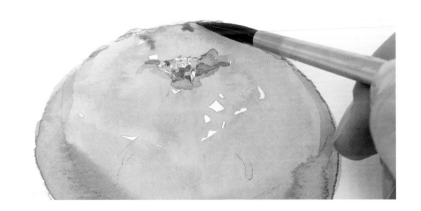

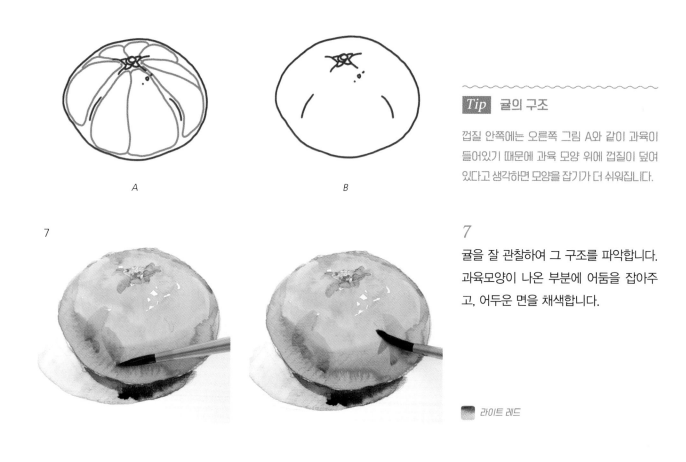

A

B

*Tip* 귤의 구조

껍질 안쪽에는 오른쪽 그림 A와 같이 과육이
들어있기 때문에 과육 모양 위에 껍질이 덮여
있다고 생각하면 모양을 잡기가 더 쉬워집니다.

7

7
귤을 잘 관찰하여 그 구조를 파악합니다.
과육모양이 나온 부분에 어둠을 잡아주
고, 어두운 면을 채색합니다.

■ 라이트 레드

8

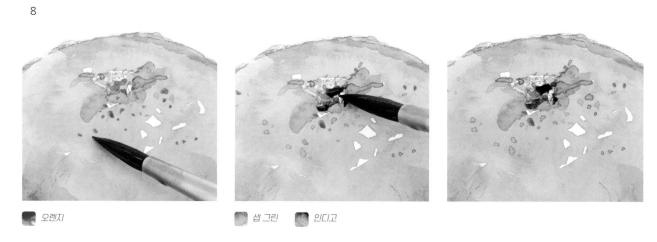

■ 오렌지        ■ 샙 그린   ■ 인디고

*8* 붓끝을 이용해 작은 점을 찍어 귤껍질의 질감을 표현합니다.
꼭지 부분의 어둠도 조금 더 세심하게 표현합니다. 작은 부분이므로 너무 단계를 많이 나눠 그릴 필요는 없습니다.

*9*

마무리 단계로 가장 어두운 부분을 조금 더 그려보도록 하겠습니다. 이때 반사광을 너무 어둡게 표현하지는 마세요. 조금 더 귤껍질의 질감을 표현합니다. 작은 점을 불규칙하게 찍되 너무 진하게 찍지 않도록 주의하세요.

 라이트 레드
레드 브라운

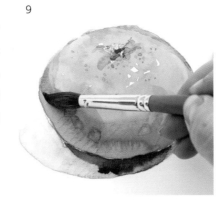 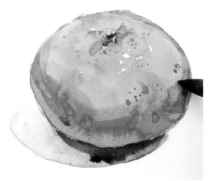

*Finish* ······································································································

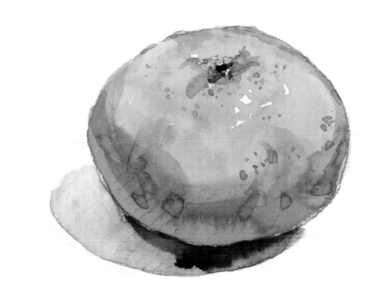

*Lesson 03*

# { 모 과 }

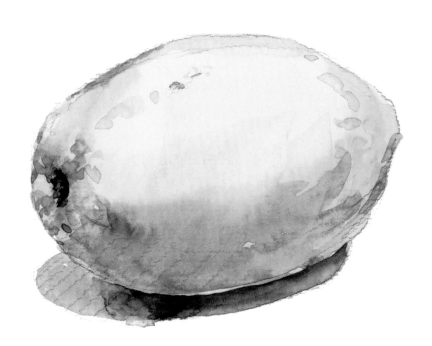

~~~

{ Point } 모과도 넓은 면 표현을 연습하는 데 많은 도움이 되는 정물입니다. 굴과 마찬가지로 단숨
에 큰 면을 칠해야 합니다. 밝은 색에서 혼색 연습을 하듯 웨트 인 웨트 기법으로 젖은 상
태에서 색을 자연스럽게 추가하며 표현하는 것에 집중합니다.

{ Color }

레몬 옐로　퍼머넌트　퍼머넌트　옐로 오렌지　옐로 오커　올리브 그린　샙 그린　레드 브라운
　　　　옐로 라이트　옐로 딥

로 엄버　번트 시에나　브라이트　인디고　번트 엄버
　　　　　클리어 바이올렛

052

1

모과는 밝은 색의 물체이므로 흐리게 스케치를 합니다. 꼭지 부분이나 외곽 굴곡의 미세한 변화까지 꼼꼼하게 스케치합니다. 스케치한 후 큰 붓으로 모과의 전체 톤을 시원하게 채색합니다. 이때 머뭇거리지 않고 한 번에 칠하는 것이 중요합니다.

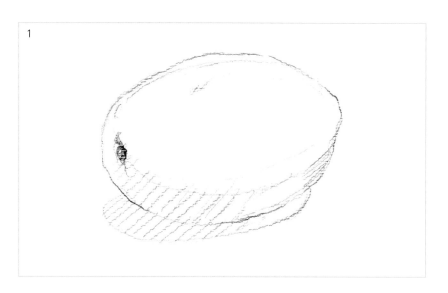

레몬 옐로
옐로 오커
올리브 그린

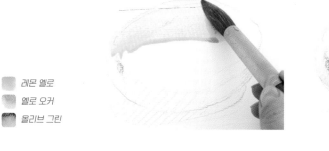

옐로 오커
로 엄버

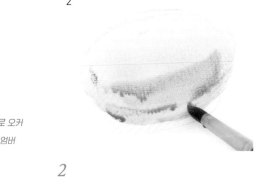
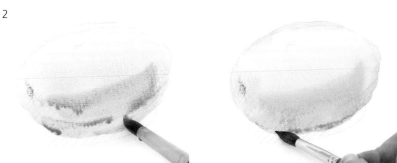

2

모과의 전체 톤이 마르기 전에 어두운 부분의 색을 미리 조색해 두었다가 칠해줍니다. 이렇게 색을 바르고 나면 물이 아래로 모여 고이게 되는데 이 부분을 물기를 최대한 뺀 붓으로 흡수해 줍니다.

Tip

웨트 인 웨트 기법으로 초벌색이 마르기 전에 어두운 색을 추가할 때 미리 어두운 색들을 섞어 준비하는 것이 좋습니다. 제 경우에는 옐로 오커를 섞어놓은 붓과 로 엄버 붓을 준비해놓았습니다.

3

라이트 레드
샙 그린

3 모과의 꼭지 부분에도 변화를 주는 것이 좋습니다. 색의 변화를 줄 때는 젖은 상태에서 웨트 인 웨트 기법을 사용합니다. 모과의 질감, 혹은 상처 난 부분들도 조금씩 표현합니다.

Tip

마르기 전

색은 건조 상태에 따라 그 진하기가 달라집니다. 마르지 않은 상태로 색을 보면 조금 더 진하게 보입니다.

마른 후

마르면서 색이 연해지므로 초벌 톤을 조금 더 진하게 칠합니다.

4

4
초벌이 마르고 나면 번트 엄버와 인디고를 섞은 회색으로 그림자 부분을 표현합니다.

번트 엄버
인디고

5

조금씩 주요 부분을 묘사합니다. 모과 질감이 두드러지지 않기 때문에 양감과 꼭지 부분을 잘 묘사해야 합니다. 꼭지 부분의 명암을 붓끝으로 섬세하게 표현합니다.

꼭지 주변 부분도 넓은 면으로 흐리게 양감 표현을 해줍니다.

 번트 엄버
올리브 그린

6

모과 표면의 질감과 꼭지 부분의 굴곡을 표현합니다. 이때 그러데이션 효과를 억지로 내려고 하면 초벌 톤이 닦이는 경우가 있습니다. 그럴 때는 **웨트 온 드라이 기법**을 이용해 명암 단계를 조금 더 표현합니다.

번트 시에나

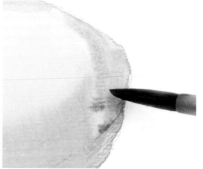

7

모과 역시 구를 생각하면서 명암을 넣습니다. 초벌칠한 면이 가능한 많이 남아 있도록 너무 과하게 덧칠하지 않도록 합니다.

 번트 엄버
올리브 그린

간단한 정물 그리기 | 모 과

8

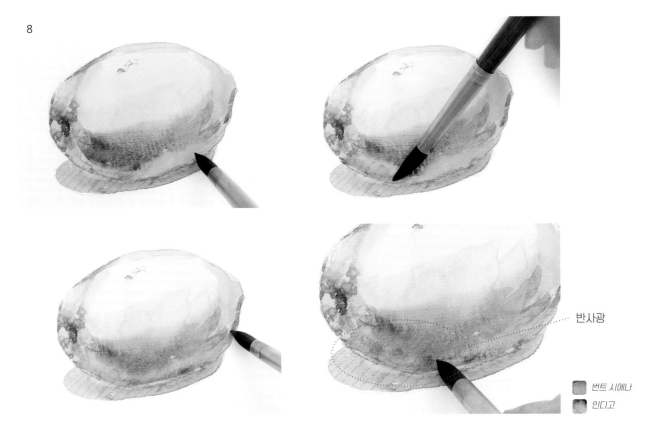

반사광

■ 번트 시에나
■ 인디고

8 가장 진하게 보이는 부분을 칠합니다. 진하고 넓게 칠해야 하기 때문에 망쳐도 괜찮다는 마음으로 과감하게 도전하기 바랍니다. 진한 면을 넓게 칠했다면 마르기 전에 깨끗한 붓으로 반사광 부분을 닦아내줍니다. 그리고 반사광 안쪽부분에 채도가 낮은 색으로 모과 질감을 표현합니다.

9

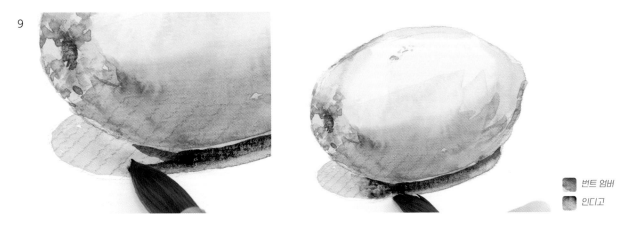

■ 번트 엄버
■ 인디고

9 모과와 바닥이 맞닿는 면의 그림자를 조금 더 어둡게 표현합니다.

10

꼭지 부분에 어둠을 더해주고 그 주변의
명암도 더해줍니다.

■ 올리브 그린
■ 번트 엄버
■ 인디고

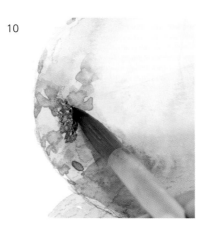 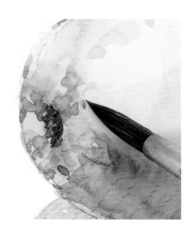

Finish ..

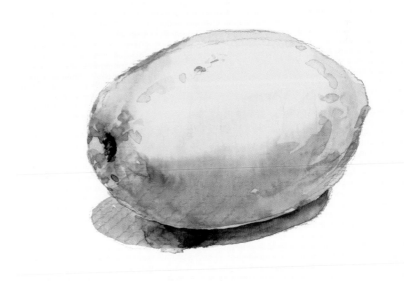

Lesson 04

{ 장미 }

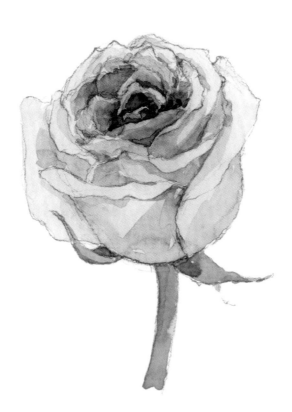

{ Point } 꽃은 아름다운 색 표현과 묘사 능력을 향상시키기에 좋은 과제입니다. 장미꽃의 경우, 겹겹이 쌓아 동그랗게 말리는 꽃잎을 표현하는 것이 관건입니다. 동그란 전체 형태는 구의 명암을 적용하고 꽃잎의 겹치는 부분은 뒷부분의 꽃잎을 조금씩 어둡게 표현합니다.

{ Color }

로즈 매더　옐로 오렌지　퍼머넌트 레드　반 다이크 그린　올리브 그린　샙 그린　후커스 그린　브라이트 클리어 바이올렛　옐로 오커

1

꽃을 그릴 때는 정물보다 스케치가 번
거롭기 때문에 대충 그리는 경우가 많
습니다. 하지만 스케치를 꼼꼼히 할수
록 결과물이 좋아지므로 열심히 그려
봅시다. 물론 스케치는 연하게 해야 하
는 것을 잊지 않기 바랍니다.

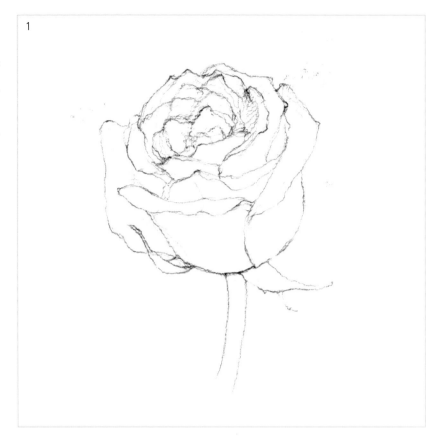

2

장미 스케치가 끝난 후에는 색을 전체적
으로 입혀 줍니다.
전체 톤이 마르지 않은 상태에서 중심의
꽃잎이 많이 겹쳐진 부분에 로즈 매더로
연하게 장미색을 입힙니다.

■ 옐로 오렌지
■ 옐로 오커
■ 로즈 매더

물이 많아서 끝에 맺힐 경우 물이 부분적으로
고여 얼룩지지 않도록 고인 물을 붓끝으로 흡
수하세요. 그리고 젖은 상태에서 중간중간 장
미색으로 어두운 부분들을 연하게 입혀 주어
초벌 톤을 완성합니다.

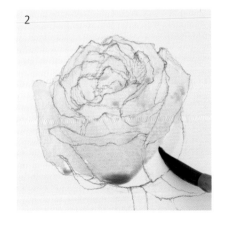
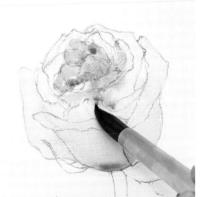
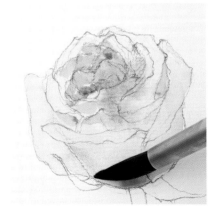
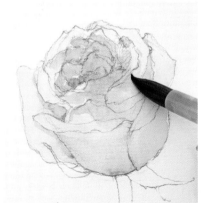

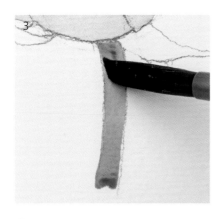 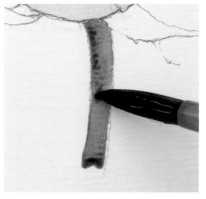

올리브 그린

샙 그린

후커스 그린

반 다이크 그린

3 꽃을 받치고 있는 꽃대도 채색합니다. 좁은 면이라도 물기를 많이 하여 물의 흐름이 보일 정도로 채색하는 것이 좋습니다. 꽃대 역시 젖은 상태에서 약간의 색 변화를 표현합니다. 짙은 색으로 점찍듯 변화를 주고 물이 충분히 이동할 때까지 기다리며 변화를 관찰합니다.

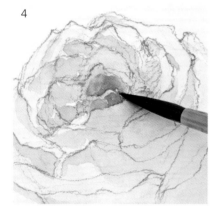 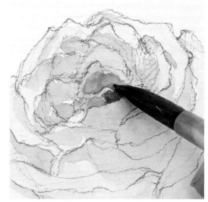

4

장미꽃의 중심 부분을 조금 더 붉게 표현합니다. 중심에서 밖으로 나올수록 점점 더 연하게 표현합니다.

로즈 매더

퍼머넌트 레드

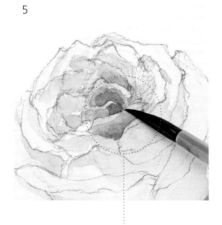 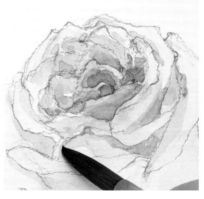

5

꽃잎이 접힌 부분의 디테일을 하나하나 찾으면서 그립니다. 꽃잎이 꺾여 밝게 보이는 부분은 그대로 놓고 어둡게 보이는 부분을 조금씩 붉은색으로 칠합니다. 이때 너무 진하게 칠하지 않도록 주의하세요. **꽃은 자칫 붓을 많이 대면 탁해지기 쉬운 개체입니다.** 주의에 주의를 기울여야 합니다.

세밀한 부분을 칠할 때는 얇은 붓을 이용해서 그립니다.

6

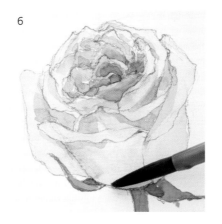 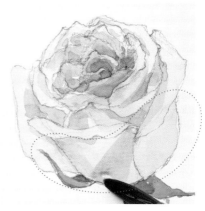

6 　조금씩 더 꽃의 디테일을 표현합니다. 초벌에 칠했던 톤과 거의 비슷한 톤으로 묘사하면 됩니다. 같은 톤으로 덧칠을 해도 아랫부분에 발라두었던 색이 비치면서 더 진하게 보이기 때문입니다. 덧칠은 완전히 마른 상태에서 진행합니다(웨트 온 드라이).

Tip 　**수채화를 하기에 앞서 소묘 기초가 필요합니다.**

입체감과 명암을 어떻게 표현하는지 알면 더 손쉽게 수채화 표현을 할 수 있습니다. 꽃잎의 아랫부분은 구 모양이기 때문에 왼쪽 그림과 같이 아랫부분에 어둠을 표현해야 합니다.

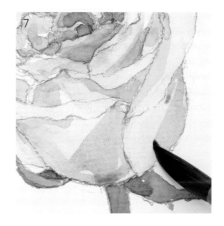 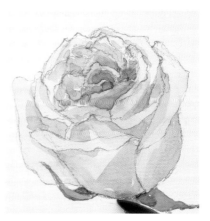

7 　전 단계에 이어 아랫부분에 어둠을 나타냅니다. 이때도 역시 너무 진한 색은 사용하지 않습니다. 붓질을 넓게, 되도록 최소한만 합니다.

Tip 　**붓질을 아껴야 합니다!**

붓질을 최소화하는 것이 맑은 수채화로 가는 길입니다. 붓질을 잘못했다고 여러 번 번복하면 얼룩이 생기기 마련입니다. 이럴 때는 물기가 마를 때까지 기다려보고 그 위에 수정하는 것이 좋습니다.

8

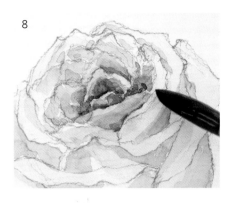 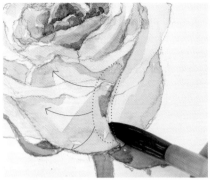

■ 로즈 매더
■ 브라이트 클리어
바이올렛

8 꽃의 전체 양감이 나왔다면 꽃의 중앙 부분에 조금 더 짙은 색을 넣어 줍니다. 꽃잎
이 겹치는 부분은 뒷부분 꽃잎의 이음새 부분을 어둡게 칠하여 구분해 줍니다. 마
치 그림자처럼 표현하는 것입니다. 이음새 부분에는 어둡게, 밖으로 나갈수록 색이
사라지게 그러데이션 표현을 합니다.

9

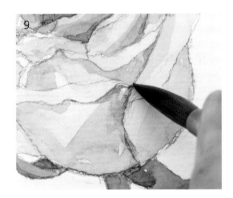 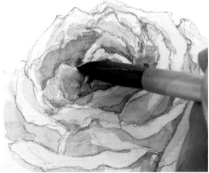

■ 퍼머넌트 레드
■ 브라이트 클리어
바이올렛

9 더 세심한 붓질로 아주 좁은 어두운 면을 찾아 칠합니다. 이때 한 가지 색만 쓰는
것보다 붉은색 안에서 다양한 색의 변화를 주는 것도 좋습니다.

Finish ...

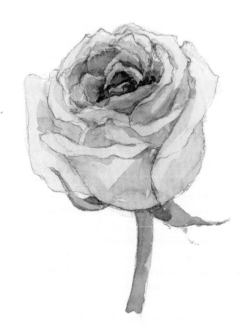

Lesson 05

{ 튤 립 }

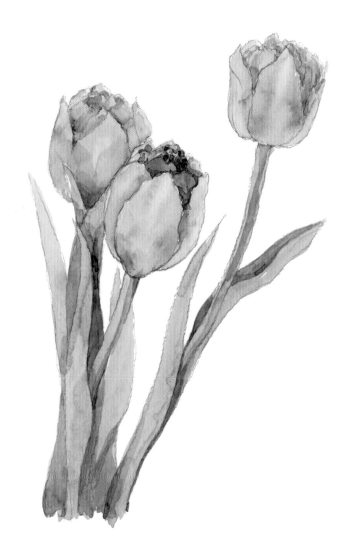

{ Point }　이번에는 여러 송이의 꽃을 그려보겠습니다. 세 송이의 꽃 중 가장 앞에 있는 꽃을 가장 많이 묘사하고, 나머지 두 송이는 거리감을 위해 조금 덜 묘사할 것입니다.

{ Color }　

브라이트　　레드 바이올렛　올리브 그린　옐로 오커　　후커스 그린　반 다이크 그린　샙 그린　　인디고
클리어 바이올렛

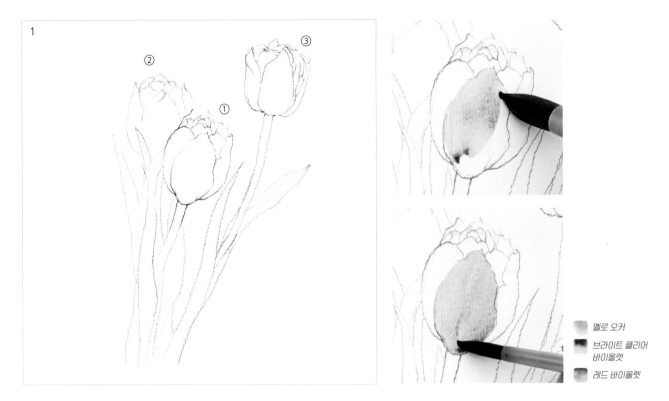

옐로 오커

브라이트 클리어
바이올렛

레드 바이올렛

1 맨 앞에 있는 ①번 튤립부터 채색합니다. 튤립은 브라이트 클리어 바이올렛으로 칠한 보라색 꽃잎 안에 옐로 오커로 밝게 색 변화를 주는 것이 관건인데 먼저 보라색을 꽃잎 전체에 칠하고 마르기 전에 얇은 붓으로 밝은 부분을 재빨리 칠합니다. 밝은 색을 칠할 때 붓을 여러 번 대지 마세요. 단 한 번의 붓질이면 충분합니다.

Tip 두 가지 색으로 초벌칠한 때에 먼저 칠한 색이 마르기 전에 다른 색을 칠하려면 두 개의 붓을 이용해보세요.
보라색을 섞은 붓과 황토색을 섞은 붓을 준비해 동시에 번갈아가며 붓을 이용하면 훨씬 더 편하게 색 변화를 줄 수 있습니다.

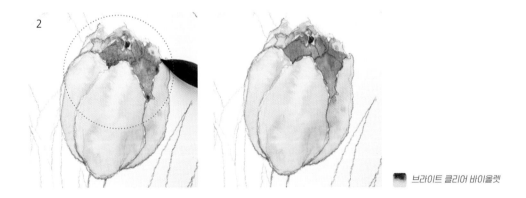

브라이트 클리어 바이올렛

2 다른 부분의 꽃잎들도 마찬가지로 표현합니다. 맨 앞의 튤립의 경우 가장 디테일하게 변화를 표현해주는 것이 좋습니다.

3

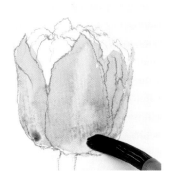 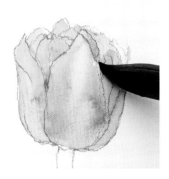

레드 바이올렛

브라이트 클리어
바이올렛

옐로 오커

3 맨 앞 튤립의 묘사가 끝나면 뒤에 있는 튤립들도 칠합니다. 앞의 튤립에 비해 너무 디테일하게 표현할 필요
는 없습니다. 뒤에 있는 꽃이 너무 디테일하면 앞의 **꽃과 거리감이 나지 않기 때문입니다.** 역시 맨 앞 튤립
처럼 웨트 인 웨트 기법을 이용하여 초벌에서부터 젖은 상태에서 색을 추가합니다. 이 때 보라색을 먼저 바
르고 곧바로 황토색을 칠합니다. 붓질을 재빨리 하기 위해서 황토색을 미리 팔레트에 만들어 놓기 바랍니다.

4

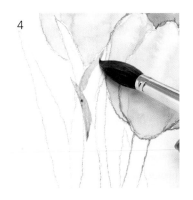 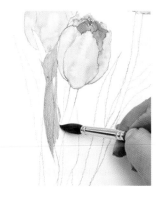 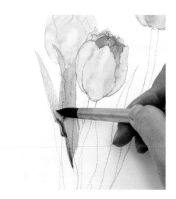

올리브 그린

샙 그린

반 다이크 그린

4 잎의 초벌칠 작업도 합니다. 전체적으로 녹색의 톤을 유지하며 변화를 줍니다. 녹색의 톤도 웨트 인 웨트
기법을 이용해서 여러 가지 색들을 추가하며 자연스럽게 변화를 주는 것이 좋습니다. 초벌에서 웨트 인 웨
트 기법을 넣이 이용하면 물의 움직임이 많이 보이므로 맑은 수채화가 완성될 확률이 커집니다.

Tip 완성될 때까지 초벌칠이 많이 남아있으면 맑은 수채화가 됩니다.

수채화를 할 때 덧칠을 많이 하면 밝은 면에 사라지기 마련인데 초벌을 칠할 때 웨트 인 웨트로 어두운 색까지 표현하게 된
다면 덧칠을 최소화할 수 있습니다. 초벌칠에서 명암까지 표현할 수 있도록 숙련해 봅시다.

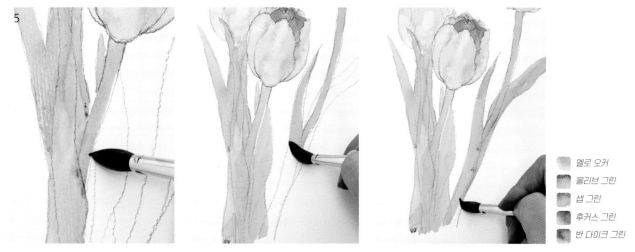

옐로 오커
올리브 그린
샙 그린
후커스 그린
반 다이크 그린

5 잎은 전체적으로 색이 연결된 느낌이 나게 채색합니다. 이때 색이 연결된 느낌이 나지 않으면 산만해 보일
 수 있습니다. 전체적인 색감이 통일감이 사라지지 않을 정도로만 변화를 주는 것이 좋습니다.

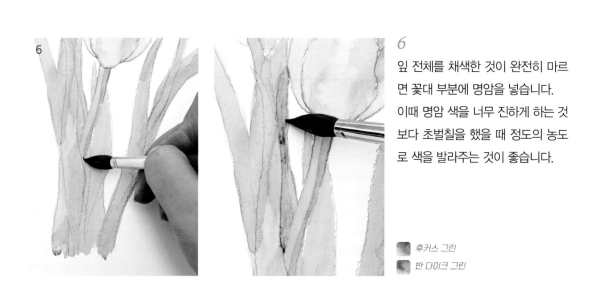

6
잎 전체를 채색한 것이 완전히 마르
면 꽃대 부분에 명암을 넣습니다.
이때 명암 색을 너무 진하게 하는 것
보다 초벌칠을 했을 때 정도의 농도
로 색을 발라주는 것이 좋습니다.

후커스 그린
반 다이크 그린

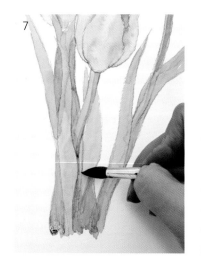
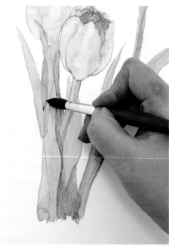

7
잎과 잎이 분리되어 보이도록 뒤에
있는 잎을 살짝 어둡게 칠합니다.
하지만 너무 짙은 색으로 어둡게
칠하면 탁해질 수 있으니 유의합
니다.

후커스 그린
인디고

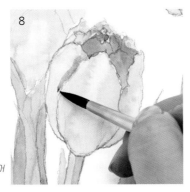
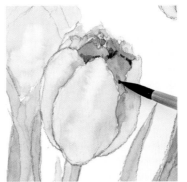
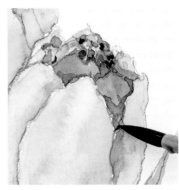

■ 브라이트 클리어
바이올렛

8 이제 이 그림의 주역인 맨 앞의 튤립을 조금 더 묘사합니다. 꽃잎과 꽃잎을 분리하기 위해 뒤에 있는 꽃잎
의 경계면 부분에 색을 넣어줍니다. 경계면을 너무 강조하면 외곽선처럼 보일 수 있으니 경계면에서 자연
스럽게 그러데이션될 수 있도록 깨끗한 붓으로 색을 점점 연하게 펴 발라줍니다.

거리감

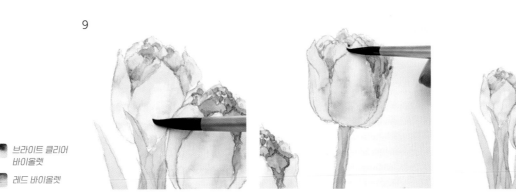

■ 브라이트 클리어
바이올렛

■ 레드 바이올렛

9 뒤에 있는 꽃잎들도 마찬가지로 표현합니다. 하지만 맨 앞의 꽃보다는 묘사를 덜 해야 거리감이 나타나는
것을 기억해두세요.

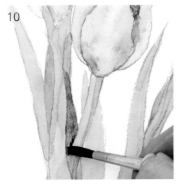
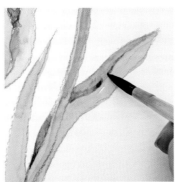

■ 후커스 그린

■ 인디고

10 잎의 어둠을 더 찾아봅시다. 안쪽으로 깊숙이 꺾인 곳이라든지 어둡
게 보이는 부분들을 채도가 낮은 녹색으로 칠합니다. 수채화에서 기
억해야 할 것은 너무 과하게 명암을 넣는 것보다는 전체 균형을 유
지하며 그려야 한다는 것입니다.

Tip

그리는 중간중간 멀리
떨어져서 그림을 보세요!

그림에서 멀리 떨어져 전체 균형을 꼭
확인해 주어야 합니다. 이젤이나 그림
에 너무 가까이 붙어 앉아 그림을 그리
다 보면 착시 현상 때문에 그림이 왜곡
되어 보일 수 있습니다.

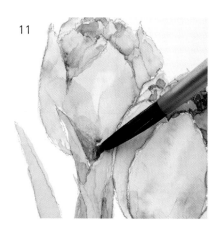

11 꽃과 잎이 겹치는 부분에서 잎의 뒤에 있는 꽃잎을 조금 더 어둡게 명암을 표현
합니다. 이런 표현들은 앞의 개체가 돌출되어 보이게 해줍니다.

Finish

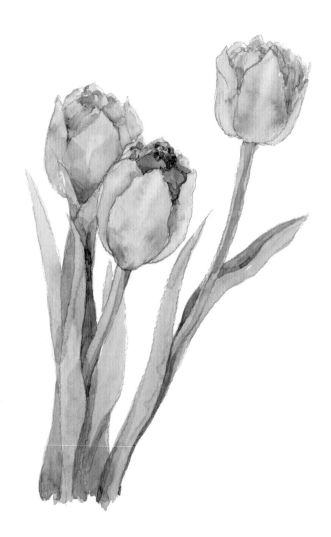

Lesson 06

{ 해바라기 }

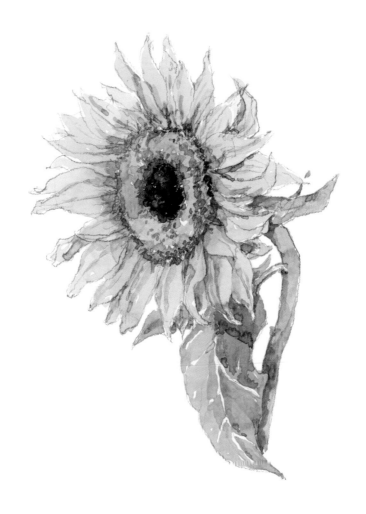

{ Point } 해바라기는 꽃잎도 많고 상대적으로 꽃술 부분이 복잡해 보이는 특징을 가지고 있습니다. 이런 경우 하나하나 꼼꼼하게 채색하기보다 전체적으로 분위기를 살려주고, 터치감을 이용해 그려주는 것이 효과적입니다.

{ Color }

| | | | | | | | |
|---|---|---|---|---|---|---|---|
| 레드 바이올렛 | 퍼머넌트 옐로 딥 | 옐로 오렌지 | 인디고 | 후커스 그린 | 샙 그린 | 올리브 그린 | 옐로 오커 |

| | | | | |
|---|---|---|---|---|
| 로 엄버 | 레드 브라운 | 번트 엄버 | 번트 시에나 | 라이트 레드 |

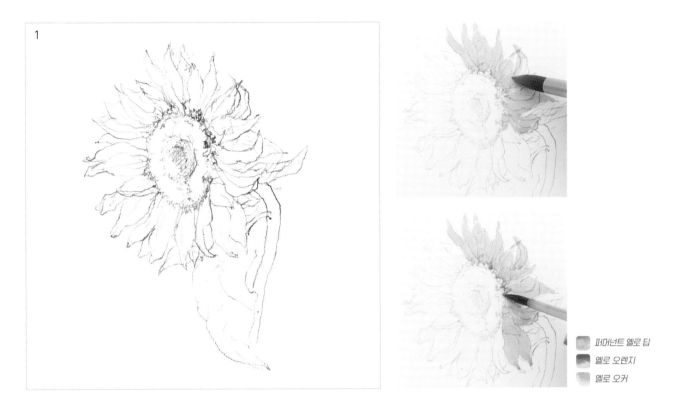

퍼머넌트 옐로 딥
옐로 오렌지
옐로 오커

1 해바라기를 스케치할 때는 어디에 어떤 꽃잎이 있는지 명확하게 알 수 있도록 꼼꼼하게 그려야 합니다. 해바라기의 꽃잎을 전체적으로 칠해 주며 꽃잎과 꽃술이 만나는 부분을 조금 진한 색으로 변화를 주도록 하겠습니다. 물감이 마르지 않은 상태에서 변화를 주는 것이 좋습니다. 전체 초벌의 노란색은 물이 많아야 **웨트 인 웨트**가 자연스럽게 표현됩니다.

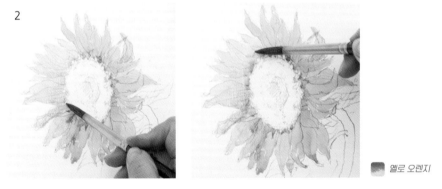

옐로 오렌지

2 이렇게 전체적으로 꽃잎과 꽃술의 이음새 부분에 오렌지색의 변화를 줍니다. 너무 넓은 부분에 변화를 주는 것보다 점을 찍듯 칠하여 이전에 칠한 노란색과 번지며 섞일 때까지 기다립니다.

3

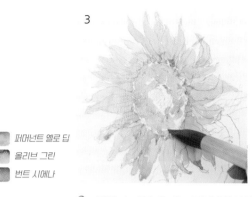

3 초벌이 마른 후에 가장 안쪽의 꽃술 부분을 남겨두고 주변의 꽃술 부분의 질감을 표현합니다.
물기가 많은 붓으로 점을 찍듯 표현하되 불규칙하게 찍습니다. 어두운 부분은 점을 중복해서 찍고 물기가
많아 물이 고이면, 이를 붓으로 옮겨주듯 이어가며 점을 찍도록 합니다.

4

4 잎의 잎맥 부분을 흰 여백으로 남겨놓고 초벌칠을 합니다.
초벌 위에 조금 어두운 색을 더해 명암변화를 줍니다.

5

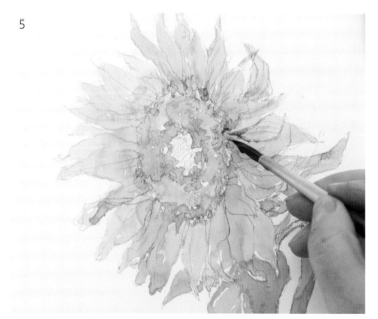

5

전체를 한 번 비슷한 톤으로 맞춘
다음, 해바라기 꽃잎 부분을 천천히
묘사합니다. 어둡게 보이는 꽃잎과
꽃술의 이음새 부분에 어둠을 표현
합니다.

해바라기는 채색 시간이 많이 걸리는 정
물입니다. 인내심을 갖고 천천히 물감을
잘 말려가며 그려보세요.

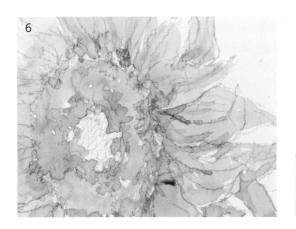
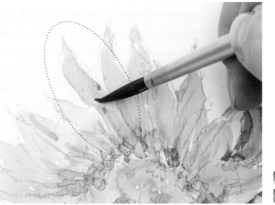

옐로 오렌지
번트 시에나

6 꽃잎과 꽃잎을 분리해주기 위해 뒤에 있는 꽃잎의 경계면 부분에 색을 넣어줍니다. 경계면이 너무 강조되면
외곽선처럼 보일 수 있으니 경계면에서부터 자연스럽게 이어질 수 있도록 깨끗한 붓으로 그러데이션을 만
들어 줍니다.

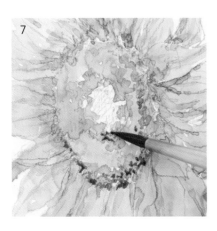
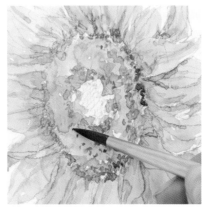

번트 시에나
레드 브라운

7 꽃술 부분의 어두운 부분을 찾아 붓끝을 이용하여 질감을 표현합니다. 작은 터
치를 사용하더라도 물기는 충분히 있어야 합니다.

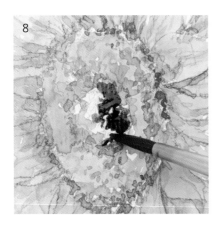
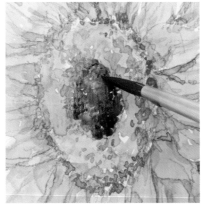

번트 엄버
샙 그린
인디고

8 가장 안쪽에 있는 꽃술의 어두운 부분을 채색합니다. 갈색이나 녹색으로 변화를
주며 표현해도 좋습니다.

9

꽃잎의 명암을 한 단계 더 넣어줍니다.
명암 단계가 많을수록 그림의 색감이 더
풍부해 보이지만 수채화는 너무 진하게
명암을 주면 탁해질 우려가 있습니다.
**수채화에서 명암 단계는 3단계에서 5단
계 사이가 적당합니다.** 너무 어두워지지
않도록 주의하며 명암을 표현합니다.

■ 번트 시에나 ■ 옐로 오렌지

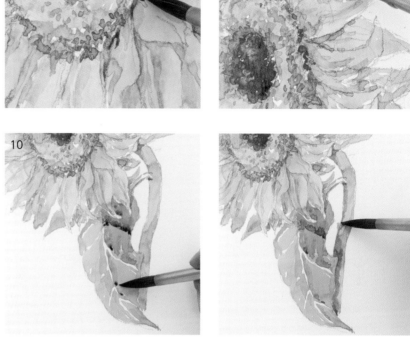

10

잎의 어두운 부분을 찾아 표현합니다.
마무리 단계에서는 얇은 붓으로 세심하
게 표현해주면 좋습니다.

■ 번트 엄버 ■ 샙 그린
■ 인디고 ■ 후커스 그린

Finish ·······································

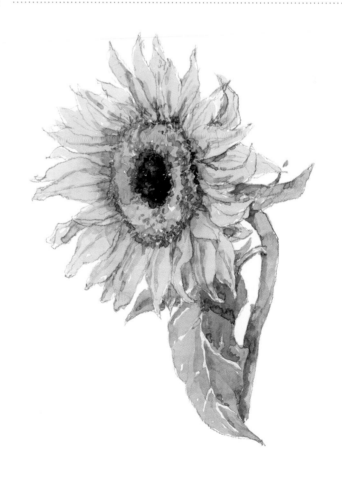

간단한 정물 그리기

{ 다육식물 }

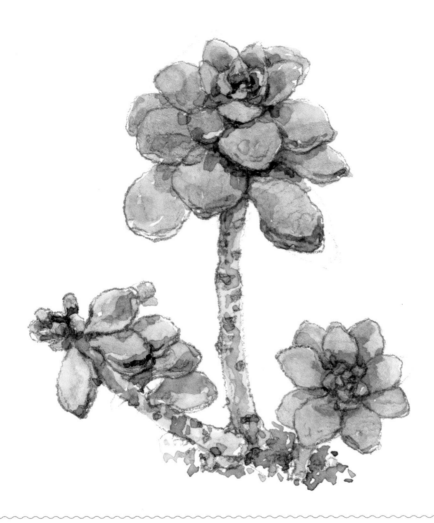

{ Point } 색감을 맑게 표현하는 것 때문에 꽃을 그리기가 어려웠다면 이번에는 색에 대한 부담을 조금 덜어낼 수있는 것을 그려봅시다. 다육식물은 꽃과 모양이 비슷하지만 녹색이기 때문에 꽃보다는 조금 어둡게 표현합니다. 꽃을 그릴 때 꽃잎의 겹침을 표현했던 것을 기억한다면 손쉽게 다육식물을 그릴 수 있을 것입니다.

{ Color }

옐로 오커　올리브 그린　후커스 그린　샙 그린　반 다이크 그린　로 엄버　번트 시에나　레드 브라운

인디고　번트 엄버

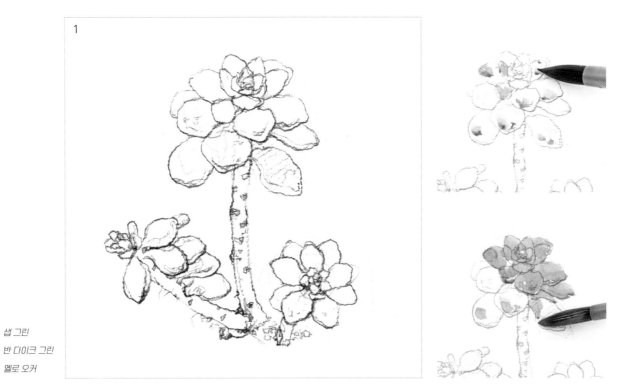

샙 그린
반 다이크 그린
옐로 오커

1 식물을 그릴 때는 스케치 없이 그려보는 것도 좋겠지만 아직 초보자인 경우는 스케치를 꼼꼼히 하고 시작합
니다. 스케치는 채색을 계획하는 것이므로 어둡게 칠할 부분과 밝게 남겨두고 칠할 부분을 표시하도록 합니다.

> **Tip** 다육식물은 황토색이 섞인 느낌이 드는 식물이므로 먼저 옐로 오커를 칠하고 마르면 샙 그린과 올리브 그린을 섞은 녹
> 색을 입혀보도록 하겠습니다. 이렇게 미리 색을 칠해놓으면 **웨트 인 웨트**로 색을 추가하며 변화를 주지 않아도 됩니다.

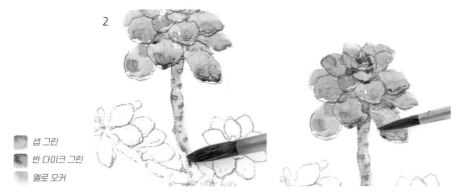

샙 그린
반 다이크 그린
옐로 오커

2

줄기도 녹색으로 칠합니다. 진세의
톤을 만들어 주었다면 잎과 잎을
분리하는 작업을 합니다. 겹쳐져
있는 부분의 그림자를 찾아 채색합
니다.

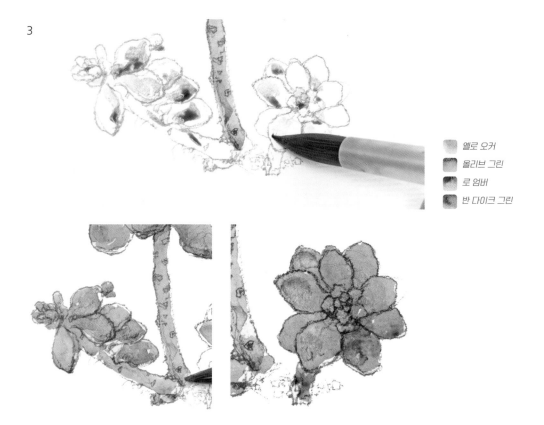

옐로 오커
올리브 그린
로 엄버
반 다이크 그린

3 작은 잎들도 마찬가지로 옐로 오커로 변화를 주고 전체적으로 반 다이크 그린과
올리브 그린을 혼색하여 칠합니다.

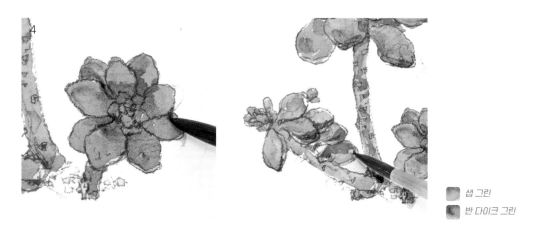

샙 그린
반 다이크 그린

4 작은 잎의 그림자도 단계를 주어 명암을 표현합니다. 이때 웨트 인 웨트, 웨트
온 드라이를 적절히 섞어가며 표현해 봅시다.

Tip 이렇게 작은 개체를 그릴 때는 물기가 너무 없으면 색이 갑자기 진해지고 탁해질
수 있습니다. 작은 개체를 그릴 때는 **얇은 붓을 사용**하도록 하고 **붓이 머금은 물의
양이 충분**해야 합니다.

5

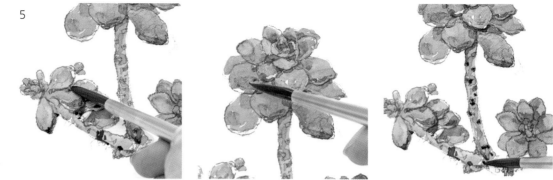

■ 번트 엄버
■ 반 다이크 그린

5 이제 가장 진한 톤을 표현하도록 합니다. 겹겹이 있는 잎의 아랫단을 진하게 칠해주고 줄기 부분에 있는 질 감도 표현합니다. 좁은 면을 칠해 나가는 것이기 때문에 수채화 붓의 뾰족한 붓끝을 잘 느끼면서 칠해봅시다.

6

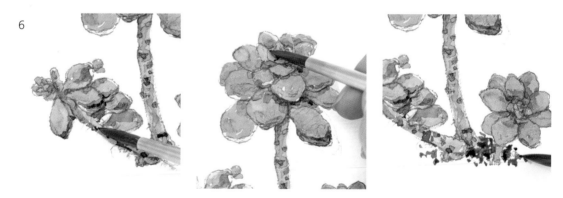

■ 옐로 오커
■ 반 다이크 그린
■ 번트 엄버

6 줄기 질감을 표현했다면 명암표현도 세심하게 해봅시다. 포개진 잎의 중심이 겹친 부분도 조금 더 강조하 겠습니다. 뿌리 부분의 흙 질감도 조금 표현해 줍시다.

tip 꽃이나 과일에서와 마찬가지로 가장 진한 부분은 늘 마지막에 표현해 주는 것이 좋아요.

처음에는 밝고 넓은 면을 칠하고 점차적으로 어둡고 좁은 면을 표현하도록 순서를 잡아 주면 전체적인 균형을 맞추기가 쉽습니다.

7

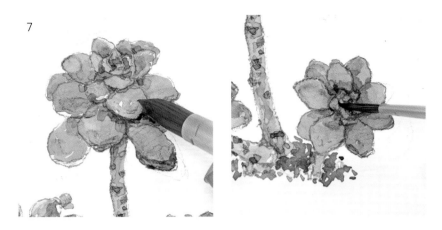

7

전체 균형을 보면서 강조하고 싶은 부분을 조금 더 진하게 표현합니다.

Finish ..

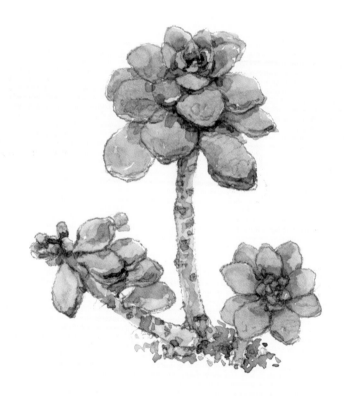

Lesson 08

{ 테이블 야자 }

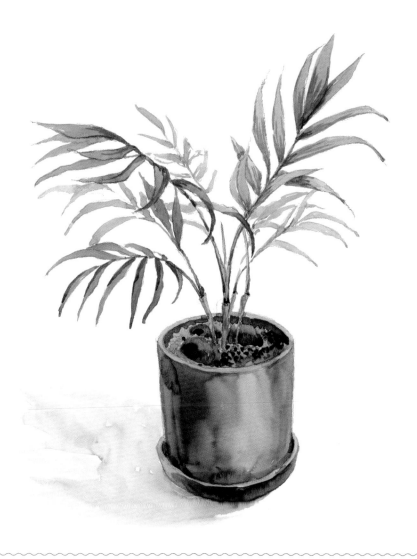

{ Point } 테이블 야자는 긴 터치 연습을 하기 적합한 정물입니다. 야자 잎 하나하나를 한 획으로 그려 주도록 하겠습니다. 그만큼 붓질을 신중하게 하고 작은 붓질을 피하고 붓의 압력을 조절하여 그려 봅시다. 과감하게 표현하는 것, 그리고 잎들 간의 거리감에 신경을 표현합니다. 뒤에 위치한 잎의 채도를 낮춰 표현하면 거리감이 나타납니다.

{ Color }

 그리니시 옐로 올리브 그린 샙 그린 후커스 그린 반 다이크 그린 옐로 오커 로 엄버

 레드 브라운 번트 시에나 번트 엄버 브라이트 클리어 바이올렛 인디고

1

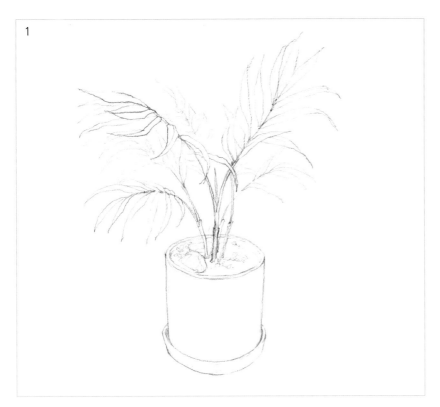

Tip

야자 잎 하나하나를 한 붓에 칠한다고 생각하
며 붓질을 어떻게 할 것인지 계획하고 스케치
해야 합니다. 스케치를 한 후 잎을 한 터치로
채색합니다. 수채화 붓의 압력을 조절해 가며
칠하는 것이 좋습니다.

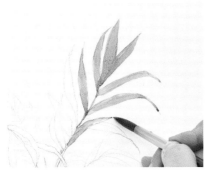
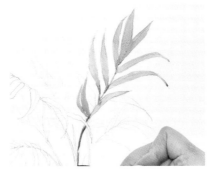

 반 다이크 그린
샙 그린

1 테이블 야자는 잎의 긴 터치를 연습하기에 적합한 정물입니다. 스케치를 꼼꼼히
합니다. 잎의 끝부분의 꺾임을 스케치 할 때부터 잘 잡아봅시다.

2

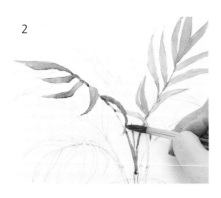
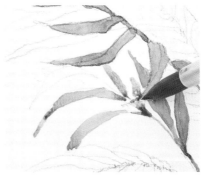

샙 그린

2 앞에 있는 잎은 채도를 높게 해서 표현해주고 뒤에 있는 잎들은 채도를 낮고 연
하게 표현해서 잎들 간의 거리감을 나타낸다는 것을 잊지 않았기를 바랍니다.
전체의 잎을 한 번씩 다 칠합니다.

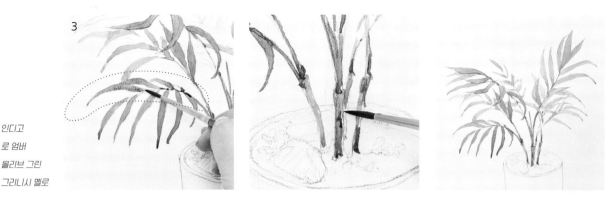

인디고
로 엄버
올리브 그린
그리니시 옐로

3 잎들에 색 변화를 주면서 전체의 밸런스를 확인합니다. 테이블 야자는 초벌 때부터 잎 간의 거리감을 확인
해보면서 칠합니다. 줄기와 뿌리로 연결되는 부분은 얇은 붓으로 표현합니다.

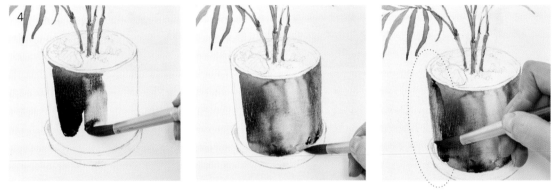

인디고

4 잎의 초벌 표현이 끝났으니 이제 화분을 그립니다. 화분은 어두운 색이므로 어두운 원기둥을 그리듯이 표
현합니다. 양옆으로 조금 어둡게 표현하여 충분히 입체감을 살려줍니다. 인디고를 먼저 어두운 쪽에 칠하
고 붓에 물을 조금씩 추가해 주며 밝은 쪽으로 그러데이션이 표현되도록 그립니다. 위쪽 반사광부부은
가장 마지막에 물만 추가하여 그러데이션을 표현합니다.

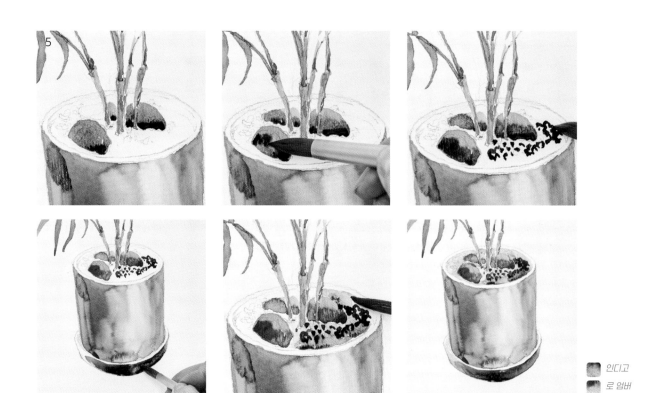

인디고
로 엄버

5 화분 안쪽 면의 작은 돌과 자갈을 표현합니다. 짙은 색으로 하나하나 표현한 후, 마르면 회색으로 전체를 채
 색합니다. 이러면 작은 돌과 자갈을 표현한 진한 물감이 조금씩 흐린 물감에 녹아들면서 더 표현이 자연스럽
 게 나타납니다.

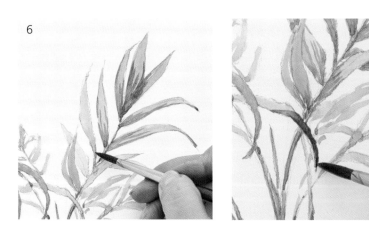

반 다이크 그린

6 조금 더 부각되어 보이는 잎, 앞으로 돌출된 잎의 명암단계를 표현합니다. 명암
 단계를 더 많이 표현하면 잎이 앞으로 더 많이 돌출되어 보입니다.
 잎이 많아서 손이 많이 가는 개체지만 시원시원한 붓질로 과감하게 표현해 준
 다면 즐겁게 완성할 수 있는 좋은 정물입니다.

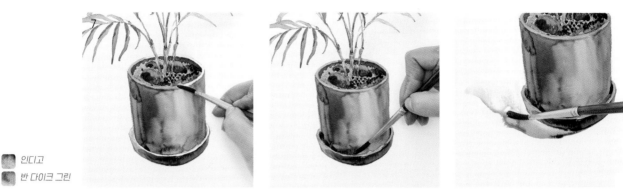

인디고
반 다이크 그린

7 마무리로 잎의 굴곡이나 화분과 화분 받침의 이음새 등을 표현합니다. 개체가 복잡할 때는 그림자 표현을 너무 강하게 하는 것보다 흐리게 표현하여 시선이 분산되지 않도록 하는 것도 좋습니다.

Finish ···

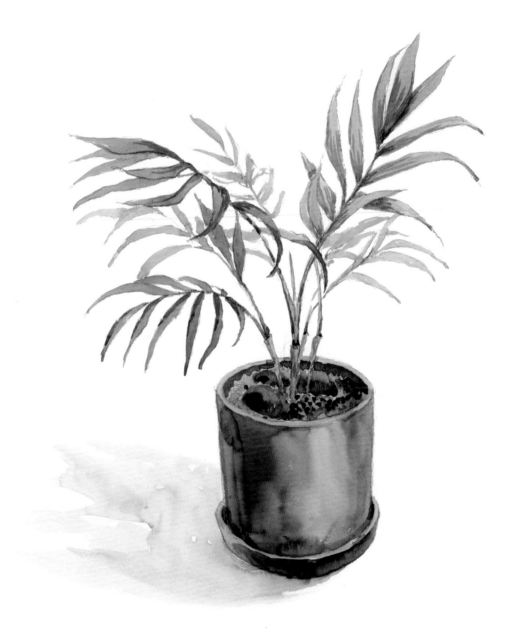

Q and A

Q 어디부터 어떻게 칠해야 하나요? 바탕부터 칠하는지, 아니면 주제되는 부분부터 칠하는지 모르겠습니다.

책의 본문에 설명한 바와 같이 먼저 주된 색들을 초벌로 한 번 칠하고 전체 색감의 밸런스를 비슷하게 맞추는 것이 중요합니다. 초반부터 주인공 부분을 색칠하는 것은 개체를 연습할 경우가 많습니다. 어떤 그림이냐에 따라 그림을 그리는 순서가 달라질 수 있습니다. 또한 그림을 그리는 작가마다 다른 방법을 선택하기도 합니다. 풍경을 그릴 때에는 전체의 분위기를 먼저 맞춰준 후에 주인공 부분을 칠하는 것이 밸런스를 맞출 때 조금 더 쉬운 방법이라고 생각합니다.

Q 물 얼룩(런백)이 자꾸 생깁니다. 조절할 방법이 있을까요?

런백*(run back)*은 물이 마르는 시간차 때문에 생기는 현상입니다. 연한 색의 런백은 은은하고 예뻐서 의도적으로 이용하는 경우도 많은데, 짙으면 주변 색들과 어울리지 않을 수 있으므로 주의하는 것이 좋습니다. 마르기 전에 아래와 같이 물이 고이면 물기를 뺀 붓으로 물웅덩이를 흡수해주면 좋습니다.

Q 초벌 후 중간 톤 묘사를 할 때 붓 자국이 남는 것이 신경 쓰입니다.
그러데이션을 자연스럽게 표현하려면 어떻게 해야 하나요?

물이 충분하지 못하면 대부분 붓 자국이 남게 됩니다. 물이 충분하지 않으면 칠한 부분이 금방 마르게 되고, 부분적으로 물이 마른 상태에서 그러데이션 표현을 하려고 하면 붓 자국이 많이 남습니다. 물을 충분히 사용하지 못해서 다음 색을 칠하기 전에 말라버린다면 다음 색을 조금 더 빠르게 칠해야 합니다.
시간이 부족하면 두 개의 붓을 동시에 사용해보기 바랍니다. 서로 다른 색을 묻힌 두 개의 붓을 사용하는 것입니다. 먼저 옅은 색을 칠해주고 진한 색을 이어서 칠해봅니다. 자연스러운 그러데이션이 생깁니다. 두 개의 붓을 동시에 사용하면 붓을 씻고 진한 색을 섞은 뒤 다시 바르는 시간을 줄일 수 있습니다. 물이 너무 부족하면 탁하고 텁텁한 수채화가 되고, 너무 많으면 연하고 얼룩진 수채화가 됩니다. 붓이 물을 적당히 머금게 하려면 많은 연습이 필요합니다. 그리고 이상한 부분을 고치려고 자꾸 덧그리면 종이가 일어나서 벗겨집니다. 어느 정도 그렸다면 다른 부분으로 넘어가는 것이 좋습니다. 한 부분이 이상하더라도, 그림 전체에서는 작은 부분에 지나지 않는 경우가 많습니다. 다시 말해, 항상 전체 밸런스가 중요하다는 것이죠.

 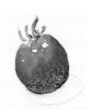

붓 바꾸기 바꾼 붓으로 경계에
더 진한 색감 표현

Q 물의 흐름을 읽지 못합니다. 그리고 언제 그림을 멈춰야 할지 몰라서 계속 손대게 됩니다. 어떤 훈련을 해야 두 가지 사항에 대한 느낌을 알아챌 수 있을까요?

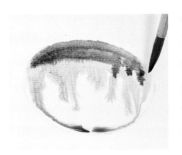 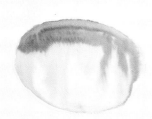

↑ 물의 성질

물은 위에서 아래로 흐르는 성질이 있기 때문에 이젤에 놓고 그림을 그리게 되면 물기가 아래로 흘러내리는 경향이 있습니다. 물의 흐름이라는 것은 두 가지로 결정됩니다.

첫 번째는 물의 양, 두 번째는 물이 마르는 속도입니다. 그런데 이 두 가지는 하나이기도 하죠. 물의 양이 많으면 마르는 속도가 느리고, 물의 양이 적으면 마르는 속도가 빠릅니다.

물기가 적은 붓으로 펴 바르면 빠르게 마릅니다. 그러나 반대로 붓에 물기 많은 붓으로 바르면 물이 마르는 속도가 느려집니다. 물을 많이 사용할 때는 마르기 전에 **웨트 인 웨트** 기법을 충분히 활용하고, 색의 변화가 예쁘게 나오지 않았더라도 조금 참고 기다릴 필요가 있습니다. 초벌 톤에서 최대한 변화를 주고 마르기 시작하면 화판에서 붓을 떼야 합니다. 수채화는 물의 이동이 서서히 멈추게 되는데 그 시점을 아는 것이 중요합니다. 마르기 시작할 때의 시점은 붓질을 할 때 밑색이 닦여 나오는 시점입니다. 이 시점 전에 손을 뗄 수 있도록 젖은 상태에서 빠르고 충분하게 변화를 주어야 합니다.

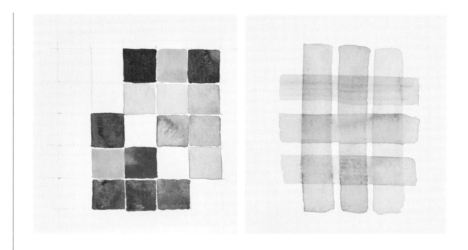

색을 섞어 보는 연습을 많이 해 보는 것이 좋습니다. 일단 삼원색을 섞어서 어떤 색이 되는지를 공부해 보세요. 팔레트에서 삼원색을 찾아 중간색을 만들어 보고, 그 안의 스펙트럼이 어느 정도가 나올 수 있는지 연구해 보는 것도 하나의 방법입니다. 또 다른 방법은 생소한 색을 봤을 때 어떤 색과 어떤 색을 섞어서 만들 수 있을지 추정해 보는 것입니다. 이를테면 분홍색을 만든다고 하면 두 가지 방법으로 분홍색을 만들어 볼 수가 있습니다. 하나는 흰색과 붉은색을 섞어서 만드는 경우, 또 하나는 붉은색에 물을 많이 섞어서 연하게 만들어 보는 경우입니다. 이렇게 어떤 색과 어떤 색을 섞어 서 무슨 색이 될지 한 번 예측을 해 보고, 직접 그 색을 조색해 보는 것입니다. 연습을 해보면 생각을 했던 색과 실제 조색한 색의 차이를 알 수 있습니다. 또 겹쳐 칠하기를 하여 어떻게 색변화가 일어나는지 알아보아도 좋습니다.

이렇게 직접 색을 섞어 실험해 보기도 하고, 또한 이 책의 도입부에 나왔던 혼색 연습 을 해 보면서 젖은 상태로 다양한 색으로 혼색을 시도해 보는 것도 좋은 방법입니다.

특수한 색(형광색이나 금분 은분 혹은 석채가 섞여 반짝거리는 색)은 혼색이나 조색으로는 표현 할 수 없으므로 참고하기 바랍니다.

Q 수채화 초벌 때는 맑아서 기분좋게 시작하는데 그리면 그릴 수록 점점 탁해지고 물기 없는 수채화가 됩니다. 왜 이럴까요?

첫번째로는 완전히 마르지 않았을 때 명암을 넣으며 계속해서 덧칠 하는 것 때문일 수 있습니다. 마르지 않은 상태에서 명암표현을 하려면 종이가 완전히 젖은 상태일 때 재빨리 작업을 진행해야 합니다. 만약 말라가는 중이라면 그림에서 붓을 떼고 완전히 마른 후 작업하는 것이 좋습니다.

두 번째는 초벌 이후 명암을 넣는 색에 물기가 없는 경우입니다. 대부분 진한 색을 칠하려면 물기가 없어야 하는 줄 아는 사람들이 많은데 수채화는 되도록 물기가 많은 것이 좋습니다. 그래서 농도나 명도를 조절할 때 물을 빼는 것이 아니라 안료의 양을 추가한다고 생각하고 그려봅시다. 위의 동그라미들처럼 물기가 없거나 물기가 많은 경우 안료의 양에 따라 물기가 없게, 혹은 많게 하여 테스트를 해 보기 바랍니다. 이런 테스트를 통해 안료와 물의 성질에 대해 충분히 파악해 봅시다.

Q 자연스럽게 웨트 인 웨트 기법을 사용하려면 물을 얼마나 써야 적당할까요? 아직 감이 오지 않네요.

수채화를 할 때 가장 중요한 것이 물이 마르는 타이밍을 아는 것입니다. 그 타이밍을 모르면 덧칠을 하거나 색 변화를 주는 시점을 놓치게 됩니다. 물이 마르는 타이밍은 3 단계로 나눠 볼 수가 있습니다.

- 완전히 젖은 상태: 이 상태에서 손을 대면 손에 물이 묻어납니다. 이때 색 변화를 주기 위해 붓을 대면 **웨트 인 웨트** 기법을 잘 활용할 수가 있습니다.
- 마르기 시작하는 상태: 손을 대면 차가운 감이 있고 안료가 손에 묻어 닦입니다. 이때 붓을 대면 칠해져 있던 안료가 닦여 나가며 얼룩이 심하게 생기고 질감이 퍽퍽해지며 탁해집니다.
- 완전히 마른 상태: 손에 물이 묻지 않고 덧칠하면 중첩되는 느낌이 생깁니다. 웨트 온 드라이 기법을 활용해 그리기 적합한 상태입니다. 물이 마른 정도는 화지에 손등을 대어 확인을 합니다. 차가운 감이 남아있다면 완전히 마른 것이 아니고 마르기 시작하는 상태이므로 붓을 대지 않는 것이 좋습니다. 맑고 투명한 수채화 느낌을 내려면 붓질을 최대한 아끼는 것이 좋습니다.

수채화
클래스

Chapter 3

- -

풍경 그리기

- -

풍경그리기에 필요한 요소들을 하나하나 배우고 전체의 완성된 풍경을 그리기 위해서 전 챕터에서 배웠던 개체들의 채색방법을 응용해 볼 것입니다. 배경이 되는 하늘과 바다와 같이 넓은 면적을 처리하는 방법과 그것들을 풍경화에 적용해 보도록 합시다.

Lesson 01

{ 여름나무 }

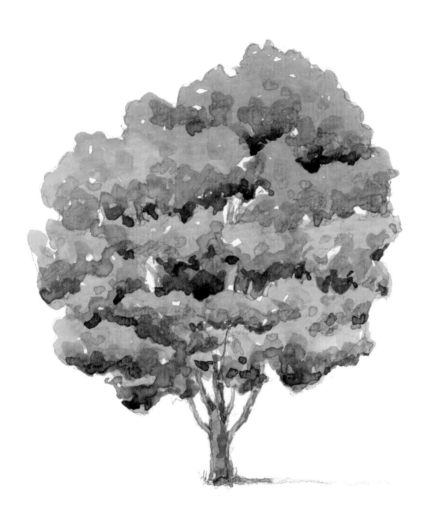

{ Point } 풍경을 그릴 때 가장 많이 그리게 되는 것이 나무입니다. 나무를 잘 그리면 풍경화 수채
화의 절반을 배운 것과 다름없습니다. 밖에 나가서 직접 나무를 보고 그리는 것이 좋은
데, 여의치 않다면 나무 사진을 보고 그려도 좋습니다. 붓으로 물길을 이어주거나 물을
옮겨준다는 생각으로 물의 흐름을 만들어주며 나뭇잎을 표현하는 것이 포인트입니다.

{ Color }

로 엄버　　올리브 그린　　후커스 그린　　반 다이크 그린　　인디고　　번트 엄버

1

차분히 스케치합니다. 나뭇잎을 하나하나 그릴 필요는 없습니다. 다만 나뭇잎이 연상되도록 윤곽의 굴곡을 자세히 그려주고, 나무 전체의 밝은 부분과 어두운 부분을 나눠 표시하세요. 스케치는 색을 칠하기 위한 계획이니 되도록 꼼꼼히 그립니다.

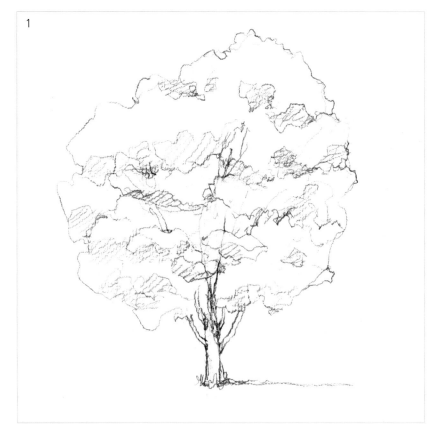

1

~~~~~~~~~~~~~~~~~~~~~~~~~~~~~~~~~~~~~~~~~~~~~~~~~~~~~~~~~~~~~~~~~

*Tip*  나무 스케치의 잘못된 예

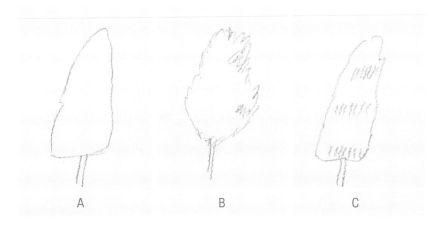

A                              B                              C

위의 스케치 경우에는 색을 칠할 때의 계획이 전혀 포함 되어 있지 않습니다.
또한 제대로 관찰해서 그린 것이 아니기 때문에 막상 색을 칠하게 되면 오히려 어떻게 그려야 할지 몰라 헛수고를 하게 됩니다. 어둠과 밝음의 영역을 확실히 구분해서 헛된 붓질을 한 번이라도 줄이는 것이 중요합니다.

2

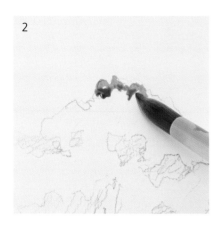
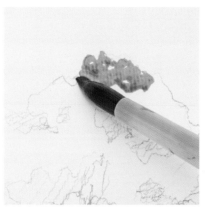

*2*

나뭇잎을 채색할 때는 12호나 16호 등의 큰 붓을 사용하도록 합니다. 붓을 사용해 물을 옮긴다는 느낌으로 물길을 이어가며 그립니다. 나뭇잎 하나하나가 모여 덩어리져 보이도록 한 번에 칠하지 않고 리듬감 있게 곡선을 그리며 붓질을 합니다(*23쪽 참고*). 나뭇잎 사이로 보이는 빛을 표현하기 위해 군데군데 빈 공간을 두고 채색합니다.

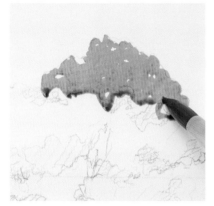
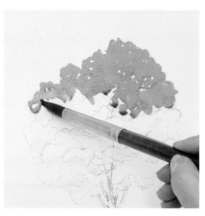

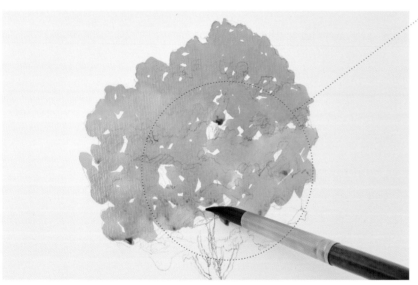

초벌에는 전체를 비슷한 색감으로 나뭇잎을 표현합니다. 붓에 물기가 많아야 하지만 물기가 흐를 정도로 많으면 곤란합니다.

 샙 그린
올리브 그린

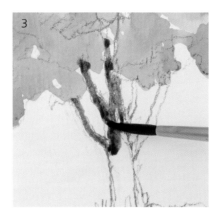
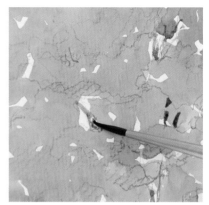

*Tip* 헤어드라이어

마르는 것을 기다리기 힘들다면 헤어드라이어
를 사용해 말려 주세요.

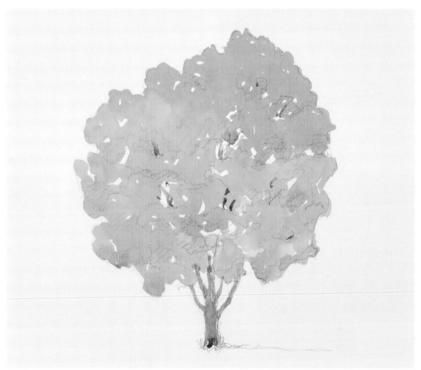

🟫 로 엄버
🟫 번트 엄버

3  나무 기둥도 물기를 많이 해서 칠해야 하는데, 이때 억지로 혼색하려고 하지 않
고 물의 흐르는 성질을 이용해 자연스럽게 농도의 차이를 주는 것이 좋습니다.
작은 가지들은 붓의 뾰족한 부분을 사용해서 그려주세요. 이때 나뭇잎 색의 마
르지 않은 부분과 혼색할 수 있는데 조금 기다리면 자연스럽게 혼색이 되므로
당황하지 않아도 괜찮습니다.

풍경 그리기  |  여름나무

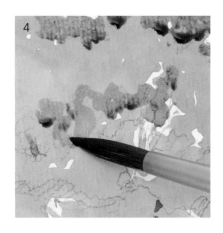 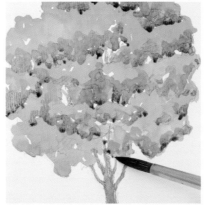

후커스 그린

4   전체 초벌칠이 마무리되면 스케치에서 어둡게 표시했던 부분에 중간 단계의 색
을 칠합니다. 이때 초벌단계에서 칠한 색보다는 조금 어두워져야 하지만 너무
어두워지지 않도록 주의하세요. 두 번째 단계를 칠할 때도 마찬가지로 나뭇잎의
결이 살아나도록 빈 부분을 만들어주어야 합니다.

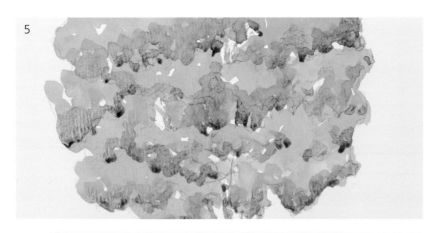

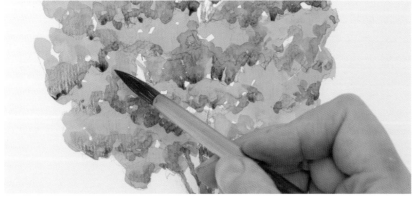

후커스 그린

5   중간 단계를 완성하고 나면 중간중간 물이 고여있는 것이 보일 것입니다. 이 고
인 물을 물기가 적은 붓으로 흡수해 너무 얼룩지지 않도록 해줍니다.

## 6

나뭇가지 부분의 명암표현을 해줍니다.

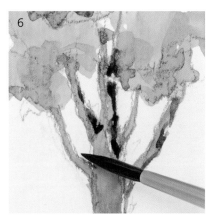 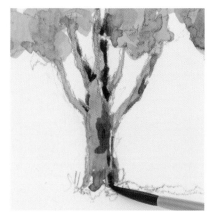

번트 엄버
인디고

## 7

지면에 드리운 그림자를 표현합니다.
나무에 가까운 그림자 부분은 어둡게 나
무에서 멀어지면서 흐리게 표현합니다.

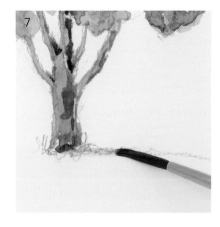 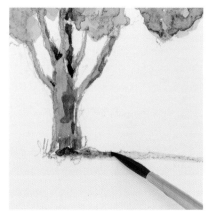

번트 엄버 + 인디고

## 8

전체 중간 밸런스를 확인합니다.

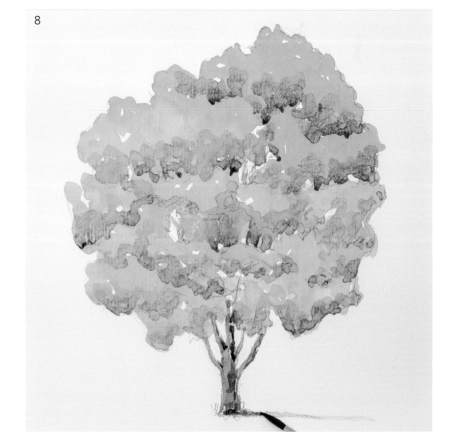

풍경 그리기 | 여름나무

9

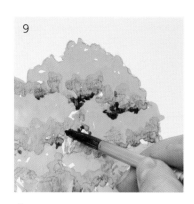  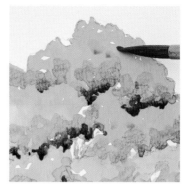

반 다이크 그린
인디고
샙 그린

9 나뭇잎의 가장 어두운 톤을 표현합니다. 물기가 많지 않은 진한 색으로 나뭇잎 모양을 표현을 하도록 하는데, 이때 아주 좁은 부분만 그려줍시다. 마지막으로 밝은 부분의 잎에 아주 연한 색으로 나뭇잎의 질감을 군데군데 표현합니다.

*Finish* ·····································································································································

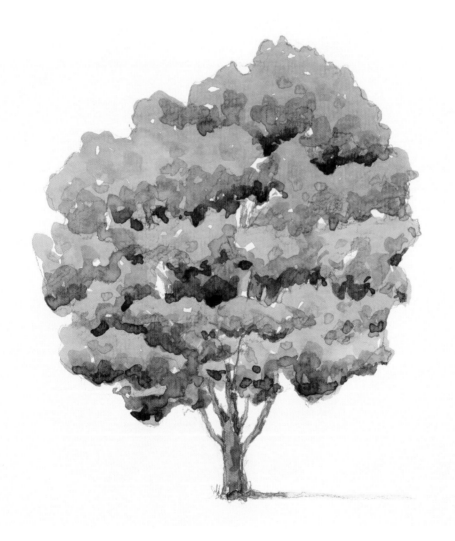

*Lesson 02*

# { 밤의 나무 }

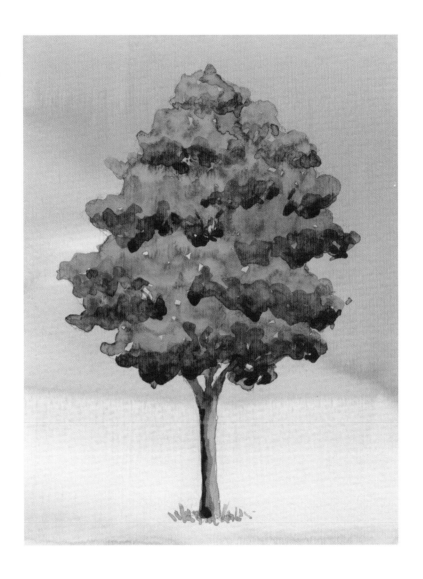

{ Point }  밤의 나무는 여름 나무와 비슷한 방법으로 그려주되 명암 단계를 약 2단계 정도로만 표현
합니다. 명암단계가 적게 표현되어도 효과적으로 표현할 수 있습니다. 야경을 표현할 때
활용해 봅시다.

{ Color }

코발트 블루      프러시안 블루      울트라마린 딥      인디고      브라이트
클리어 바이올렛

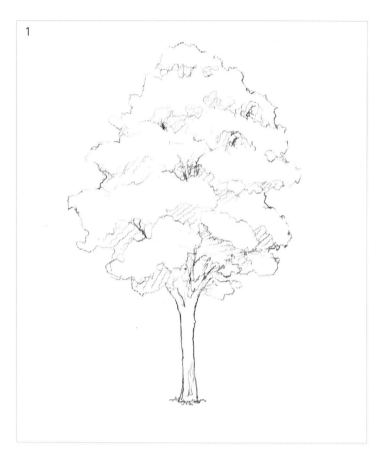

*1*  스케치를 꼼꼼히 작업합니다. 여름나무 스케치와 비슷하게 그리면
되는 데 어둠의 단계를 여름나무처럼 많이 나타내지는 않을 겁니다.

 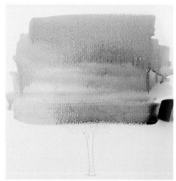 

인디고
프러시안 블루
브라이트 클리어
바이올렛

*2*  먼저 밤 배경을 표현합니다. 시원하게 평붓으로 화면 전체를 칠합니다. 붓에 물을 흠뻑 적시고 물감도 충분
히 쓰도록 합니다.

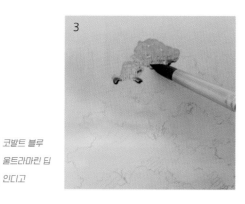 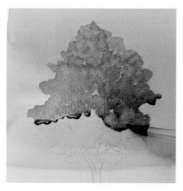 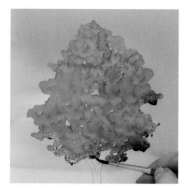

코발트 블루
울트라마린 딥
인디고

*3* 완전히 마르고 난 후 나뭇잎을 표현합니다. 나뭇잎을 그릴 때는 배경색보다 조금 짙은 색을 골라 칠하되 색의 변화가 너무 많지 않도록 합니다. 색 변화를 많이 주면 산만해 보일 수 있기 때문입니다. 단조로운 표현만으로도 충분히 밤의 분위기를 살릴 수 있습니다. 여름 나무를 그릴 때처럼 **붓을 사용해 물을 옮긴다는 느낌**으로 물길을 이어주도록 합니다.

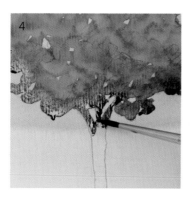 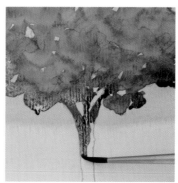 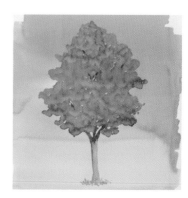

인디고

*4* 나무 기둥도 나뭇잎 색과 비슷한 색으로 표현합니다.

 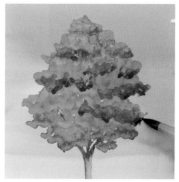 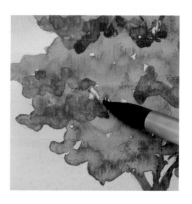

울트라마린 딥
인디고

*5* 중간 톤을 넣을 차례입니다. 스케치할 때 어둡게 칠하기 위해 계획을 잡아 두었던 면에 초벌 톤과 비슷한 색을 칠합니다. 그러면 초벌 톤과 중첩이 되며 진하게 표현됩니다.

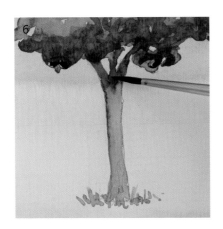
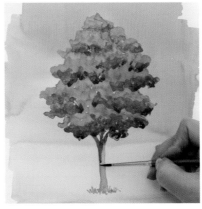

6 　둥치 부분과 가지 부분에도 명암을 넣어 줍니다. 웨트 인 웨트로 그러데이션을
　　억지로 표현하는 것보다는 웨트 온 드라이로 3단계 정도로 표현해도 좋습니다.

*Finish* .................................................................................................................

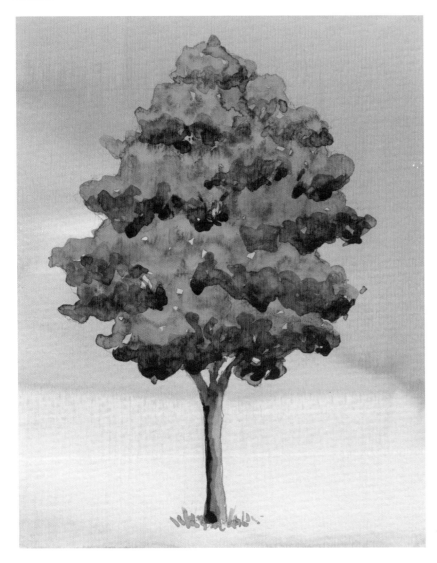

*Lesson 03*

# { 겨울나무 }

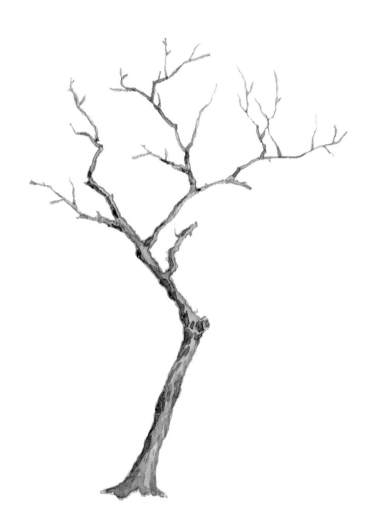

{ Point }
겨울나무는 나뭇가지를 잘 표현해야 하는데, 그러려면 스케치를 세세히 그리는 것이 좋습니다. 스케치를 꼼꼼히 하고, 붓으로 가볍게 드로잉을 하듯이 채색한다는 느낌으로 진행합니다.

{ Color }

로 엄버　　번트 시에나　　레드 브라운　　번트 엄버　　반 다이크 브라운

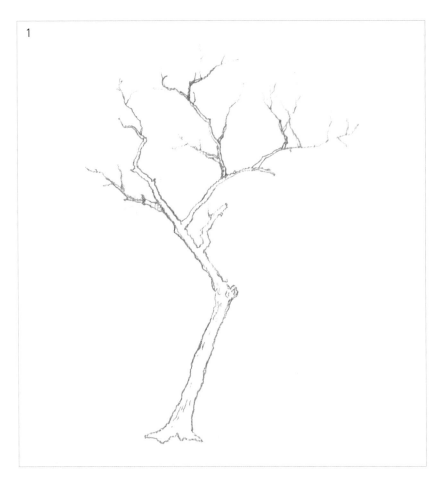

*1*  겨울나무는 채색 후에도 스케치가 살아있도록 조금 진하게 스케치합니다. 꼼꼼하게 스케치하며 선의 강약도 살려주면 좋습니다.

*Tip*

가지색이 마르기 전에 다른 색을 덧대어 칠하면 색이 자연스럽게 변화되어 보입니다.

 번트 시에나
로 엄버

*2*  먼저 갈색계열의 색에 물을 많이 하여 가볍게 전체를 채색합니다. 가는 붓을 사용하여 잔가지까지 꼼꼼하게 채색합니다. 가지 끝을 채색할 때는 붓을 가까이 잡고 채색하되 손가락에 물감이 묻지 않도록 조심해야 합니다. 물감이 묻으면 종이에 옮겨 묻을 수 있습니다.

4

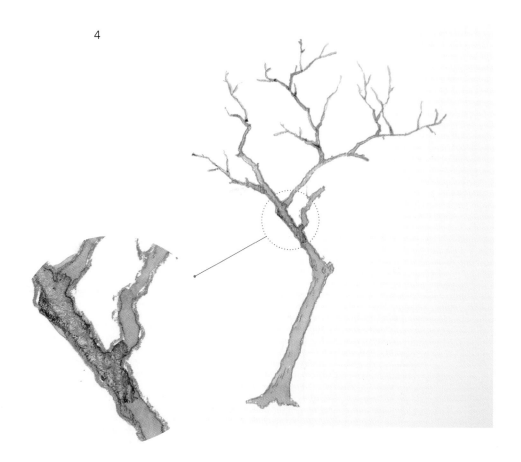

4   초벌칠에서 물을 충분히 많이 써서 부분적으로 물웅덩이가 지게 만들면 **런백**이 생깁니다. 런백이 생긴 부분은 자연스럽게 농담이 생기며 물 자국을 만드는 특성이 있습니다. 나뭇가지에서 **런백**을 이용하면 다양하게 표현할 수 있습니다.

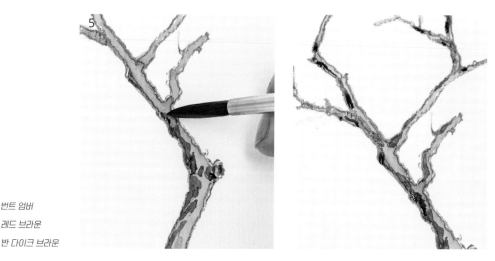

번트 엄버
레드 브라운
반 다이크 브라운

5   나무 둥치 부분의 질감을 표현합니다. 초벌이 완전히 마르면 조금 더 채도가 낮은 색으로 질감 표현을 합니다. 붓질을 짧게 해서 어두운 부분에 나뭇결을 표현합니다. 이렇게 하면 자연스럽게 나뭇결과 어둠을 동시에 표현할 수 있습니다.

6

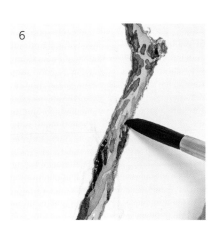

*6*

꼼꼼히 나무 둥치의 튀어나온 부분들도 잘 묘사합니다. 갈색계열*(번트 엄버, 로 엄 버, 반다이크 브라운, 번트 시에나, 라이트 레드 등)*의 여러 가지 색을 번갈아 가며 쓰거나 혼색해서 나뭇결을 표현합니다.

*Finish* ··········································································································

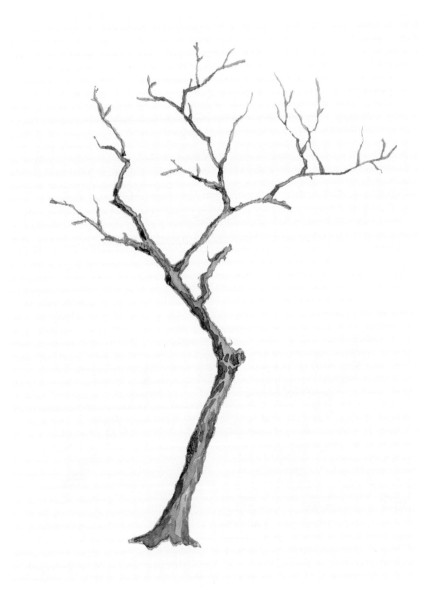

*Lesson 01*

# { 가을하늘 }

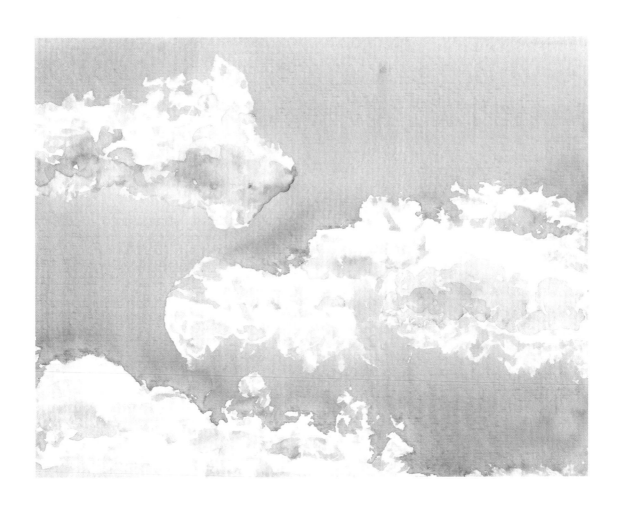

{ Point } 풍경을 그릴 때 빼놓을 수 없는 요소가 바로 하늘일 것입니다.
하늘을 잘 그리면 배경 분위기를 잘 잡을 수 있습니다. 하늘을 그리는 것은 비교적 간단하
지만 과감한 시도가 없이는 해내기 어렵습니다. 이번에는 스케치 없이 구겨진 휴지뭉치를
이용해서 하늘의 초벌이 마르기 전에 닦아내며 구름을 표현합니다.

{ Color }

세룰리안 블루　　울트라마린 딥　　브라이트　　　비리디안
　　　　　　　　　　　　　　　　클리어 바이올렛

1

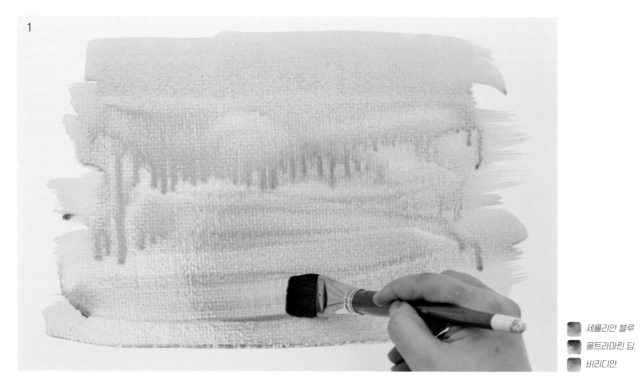

세룰리안 블루
울트라마린 딥
비리디안

*1* 물을 많이 머금은 평붓으로 시원하게 색감을 칠합니다. 이때 색 변화를 주면서 여러 번 붓질을 해도 괜찮습니다.

칠하는 동안 종이가 마르지 않도록 신경 써 주면서 색 변화를 주도록 합니다. 이때 푸른색 부분의 물기가 충분해야 휴지로 닦아낼 때 깨끗이 닦입니다. 과하다 싶을 정도로 물기가 많아도 괜찮습니다.

2

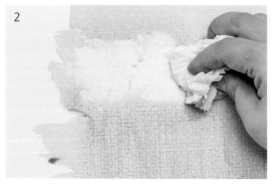 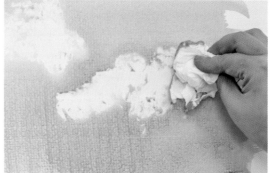

*2* 휴지를 구겨서 뭉친 후, 휴지의 구겨진 면을 사용하여 배경에 칠해진 색감을 누르듯 닦아줍니다.

휴지의 구겨진 면으로 구름의 질감을 표현할 수 있도록 합니다.

3

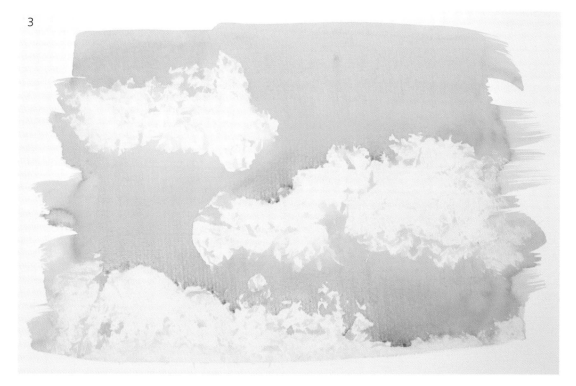

*3* 말리기 전 물감이 뭉친 부분이 있으면 붓으로 물감이 고인 부분을 흡수해주고 바짝 말립니다.
빨리 말리고 싶으면 드라이어를 이용해 말려도 좋습니다.

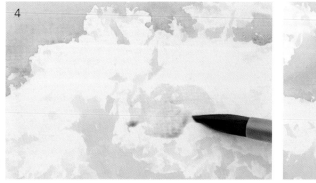 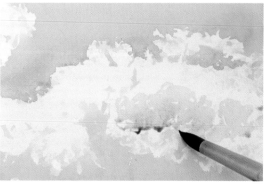

브라이트 클리어
바이올렛

*4* 물감이 말랐다면 구름의 어두운 부분을 찾아 연한 보라색*(물을 많이 섞은 브라이트 클리어 바이올렛)*으로 동그란
구름의 질감을 표현하며 붓질을 합니다.

5

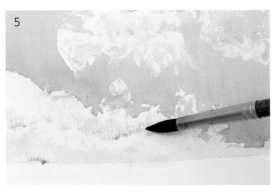 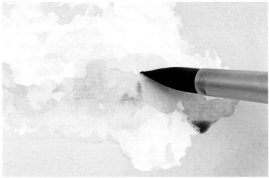

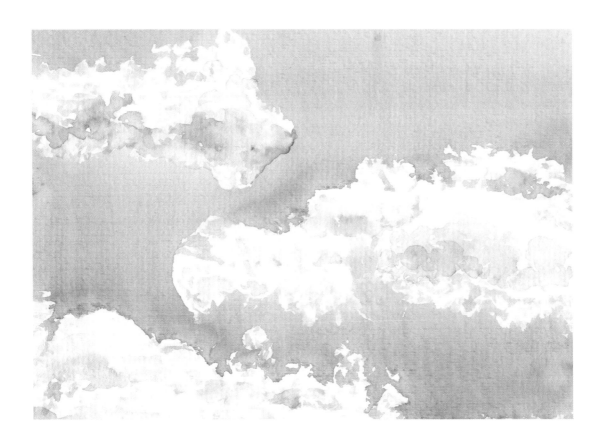

울트라마린 딥

*5* 푸른색으로 색을 추가하여 어두운 부분을 표현합니다.

*Finish* ......................................................................................................

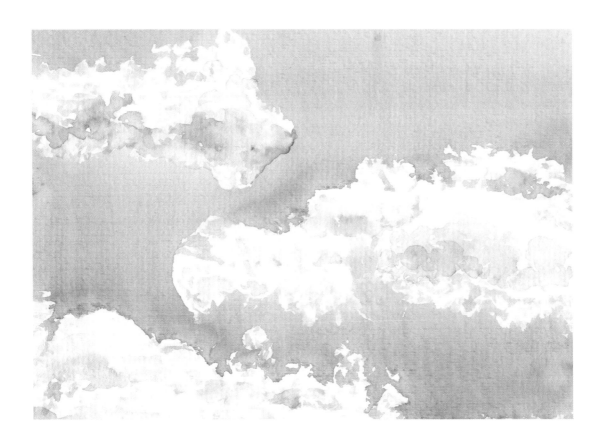

*Lesson 02*

# { 석 양 }

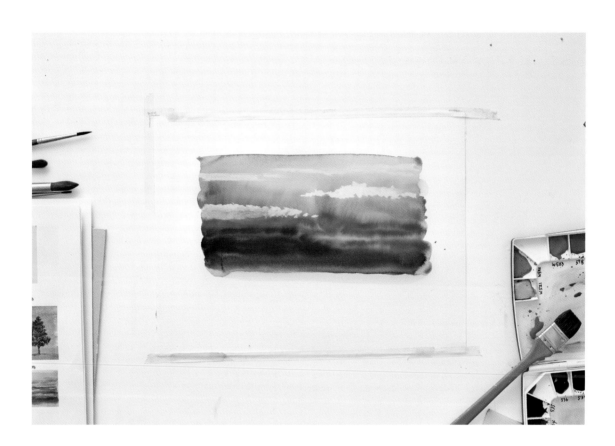

{ Point }  석양을 표현할 때에는 혼색을 많이 하고 물의 양을 더 많이 해서 그리기 때문에 종이를 테이블이나 바닥에 놓고 그리는 것이 좋습니다. 노을 진 색을 표현할 때 물감이 아래로 흐르는 것을 방지하기 위함입니다. 그리기 전에 사용할 색들을 팔레트에 충분히 섞어 두기 바랍니다. 색마다 다른 붓을 준비해 둡니다. 이렇게 하면 그리는 중에 색을 섞는 시간이 많이 절약됩니다. 이 모든 작업은 배경이 마르기 전에 끝내야 하므로 준비가 중요합니다.

{ Color }

버밀리온　　오렌지　　퍼머넌트　　로즈 매더　　브라이트 클리어　　레드 바이올렛　　퍼머넌트 레드
　　　　　　　　　　옐로 딥　　　　　　　　바이올렛

111

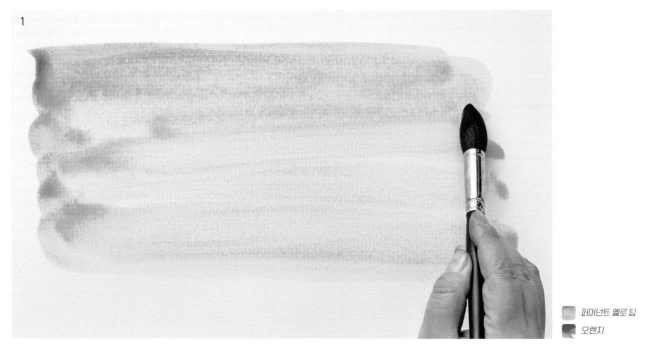

1
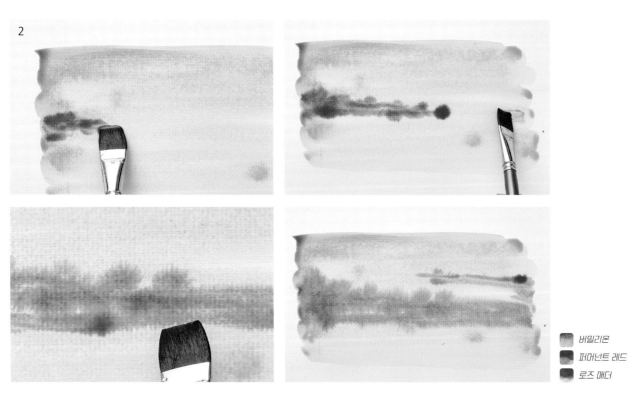

퍼머넌트 옐로 딥
오렌지

*1* 이제 물을 많이 머금은 큰 붓으로 주황색의 노을 진 배경을 불규칙하게 칠합니다.

버밀리온
퍼머넌트 레드
로즈 매더

*2* 젖은 배경 위에 더 많이 번질 수 있도록 붉은색을 묻힌 평붓으로 그립니다. 이때 붓에 너무 힘을 주지 않고
종이에 스치듯 표현합니다. 불규칙하게 번지는 느낌을 최대한 활용하여 그립니다.

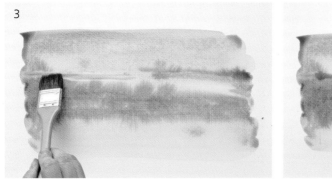 

퍼머넌트 옐로 딥

*3* 이번에는 노란색으로 앞서 했던 작업을 반복합니다.

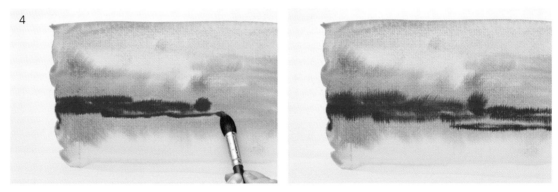

퍼머넌트 레드

*4* 진한 붉은색으로 물기가 마르기 전에 붓끝을 스치듯 채색하여 번지는 작업을 이어합니다. 가장 주의할 점
은 배경색이 마르기 전에 이 모든 작업이 이루어져야 한다는 것입니다.

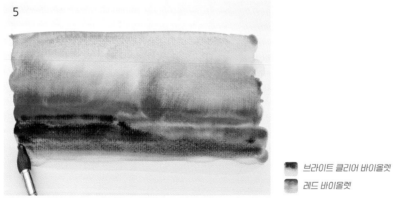

브라이트 클리어 바이올렛
레드 바이올렛

*5* 보라색으로 아래쪽 하늘을 표현하세요. 석양 표현
에서는 재빠르고 과감한 붓질이 가장 중요합니다.

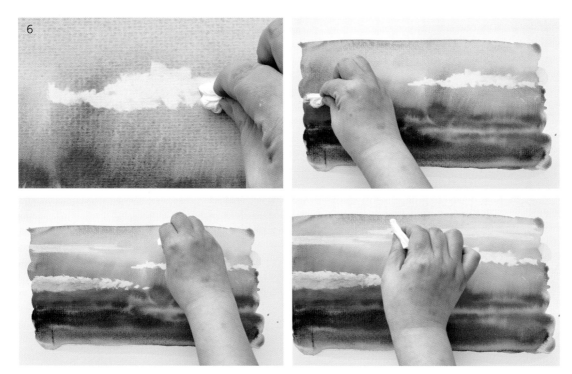

*6* 휴지로 밝은 부분의 구름을 만들어 봅시다. 휴지를 동그랗게 말아서 꾹꾹 눌러 얇고 밝은 구름을 표현합니다. 이미 **배경 칠이 마른 상태에서는 휴지로 눌러도 구름이 표현되지 않으므로 칠이 마르기 전에 빠르게 작업해야 합니다.**

*Finish* ..............................................................................................................................

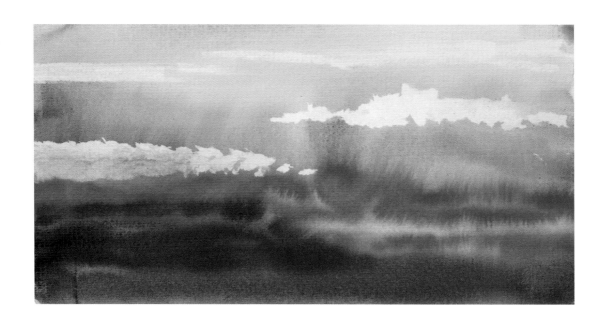

*Lesson 03*

# { 흐린 날의 하늘 }

{ Point }  흐린 날의 하늘 표현도 석양과 마찬가지로 테이블에서 작업하는 것이 좋습니다. 색만 다를 뿐 표현 방법은 석양과 비슷합니다. 시작하기 전에 먼저 필요한 색을 팔레트에 충분히 만들어 놓고 여러 개의 붓으로 나누어 시작하는 것이 좋습니다.

{ Color }

인디고    반 다이크 브라운    세피아    브라이트 클리어
바이올렛

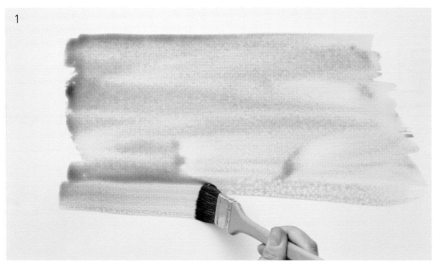

인디고 + 세피아 + 브라이트 클리어 바이올렛

*1*   먼저 종이에 넓게 색을 발라줍니다. 채도가 낮은 색으로 석양 하늘을 그린다고 생
각해도 좋을 것입니다.

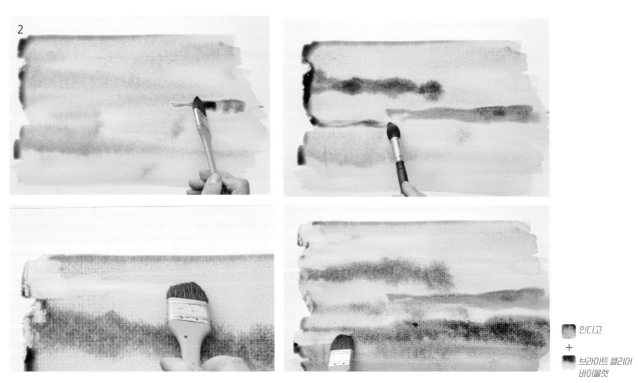

인디고
+
브라이트 클리어
바이올렛

*2*   미리 섞어 두었던 조금 짙은 색으로 구름을 표현하세요. 역시 마르기 전에 젖은 상태에서 덧그려 번짐을
충분히 이용해 채색해야 합니다. 불규칙한 구름모양을 큰 붓으로 잡아 줍니다.

*Tip*   모든 작업은 물감이 마르기 전에 이루어져야 합니다.
종이에 물이 너무 많아서 고이는 부분이 있다면 흡수패드나 물기를 짜낸 붓으로 흡수해가면서 마를 때 물 자국
(런백)이 너무 많이 생기지 않도록 세심하게 신경 쓰며 그립니다.

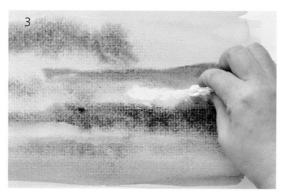
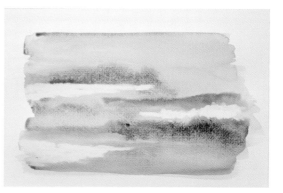

*3*　이제 휴지로 밝은 구름 모양을 잡아 줍니다. 석양을 그릴 때와 마찬가지로 휴지를 돌돌 말아서 좁은 면으로 표현합니다.

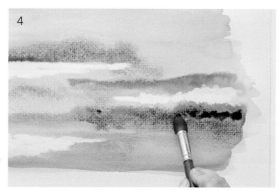
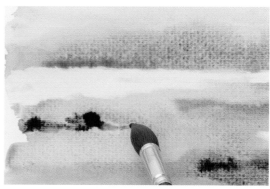

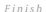
반 다이크 브라운
세피아

*4*　마지막으로 진한 부분의 구름을 추가합니다. 만약 이 부분을 그릴 때 배경의 물감이 말라버렸다면 여기서 중단해도 괜찮습니다.

*Finish* ·····································································································································

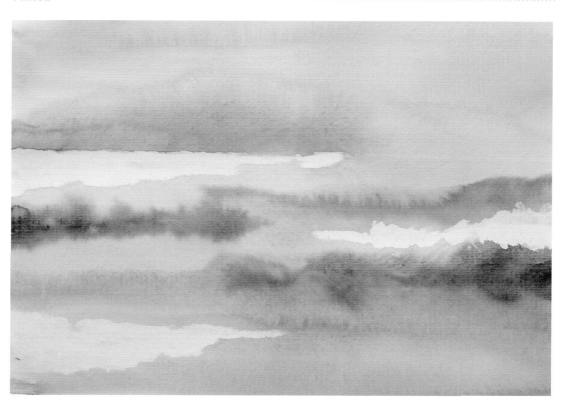

# { 밤하늘 }

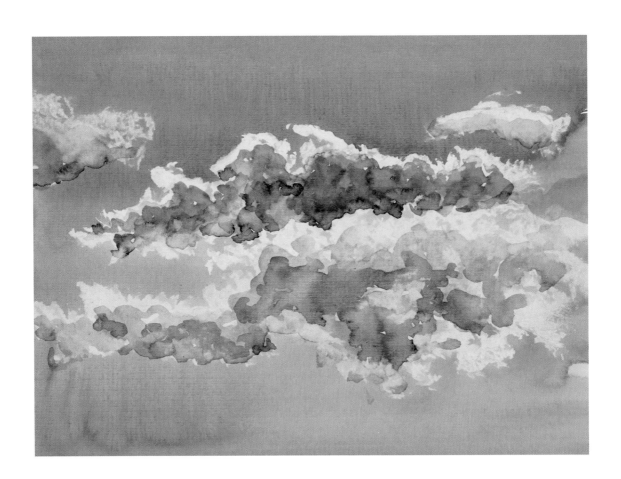

{ Point }   밤하늘은 가을하늘과 거의 비슷하지만 쓰는 색이 다르고 조금 더 어둡게 표현한다고 생각하면 됩니다. 석양과 가을하늘의 두 가지 하늘 표현을 응용하면 모든 종류의 하늘 을 표현할 수 있습니다.

{ Color }

브라이트 클리어     코발트 블루     피코크 블루     프러시안 블루     울트라마린 딥     비리디안     인디고
바이올렛

## 1

먼저 배경을 평붓으로 시원하게 칠합니다. 어두운 색(인디고+울트라마린 딥)으로 칠해 줄 건데, 아래쪽은 어두운 녹색(비리디안+ 인디고)으로 그러데이션을 표현해봅시다. 구긴 휴지로 구름의 질감을 내며 배경색 이 마르기 전에 누르며 닦아냅니다. 밤하늘의 구름은 되도록 크고 넓게 표현 합니다.

인디고
울트라마린 딥
비리디안

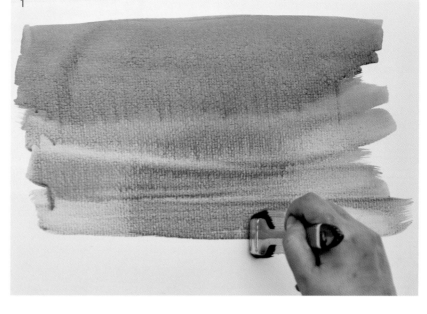

## 2

구긴 휴지로 구름의 질감을 내며 배경색 이 마르기 전에 누르며 닦아냅니다. 밤 하늘의 구름은 되도록 크고 넓게 표현합 니다.
휴지로 구름모양을 만들었다면 종이를 바짝 말립니다.

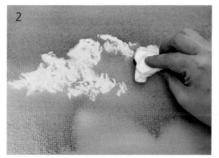
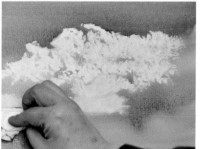

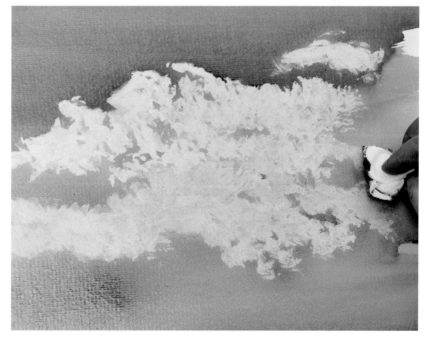

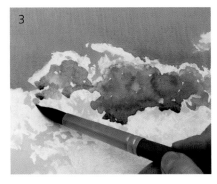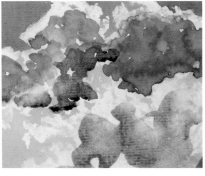

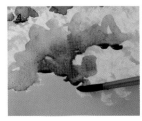 울트라마린 딥
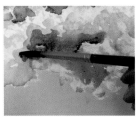 인디고

*3* 밤하늘의 구름에서도 어두운 면을 찾아 칠합니다. 이때 가을하늘의 구름보다 밝은 부분을 적게 남겨 주는 것이 포인트입니다. 구름을 전체적으로 어둡게 표현한다고 생각하고 붓으로 동글동글하게 구름질감을 표현합니다.

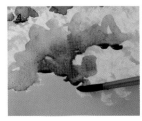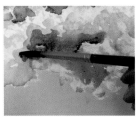

 울트라마린 딥
인디고
브라이트 클리어 바이올렛

*4* 어두운 부분이 너무 단조로워 보이지 않게 색감 변화를 줍니다.

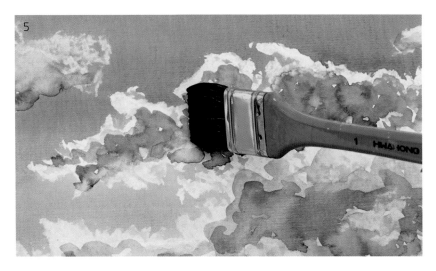

*5* 기본적으로 밤풍경은 어둠 안에 있는 풍경이기 때문에 단계가 너무 많이 나오거나 질감 표현이 도드라지는 것은 좋지 않습니다. 구름의 질감이 너무 드러났다면 평붓으로 그 부분을 살짝 칠합니다.

*Finish*

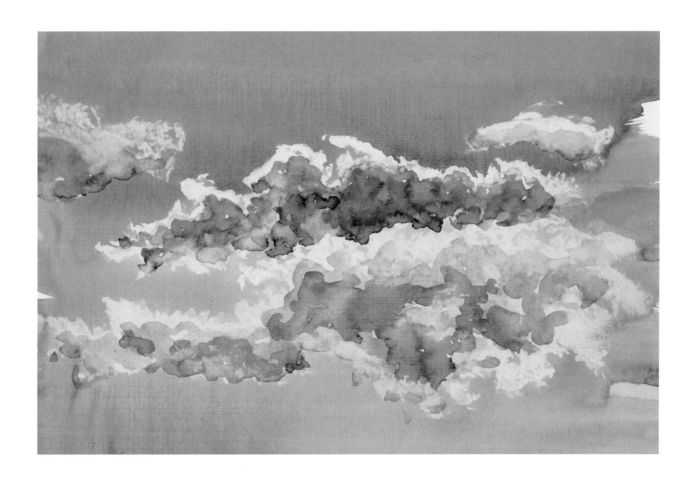

*Lesson 01*

{ 잔잔한 바다 }

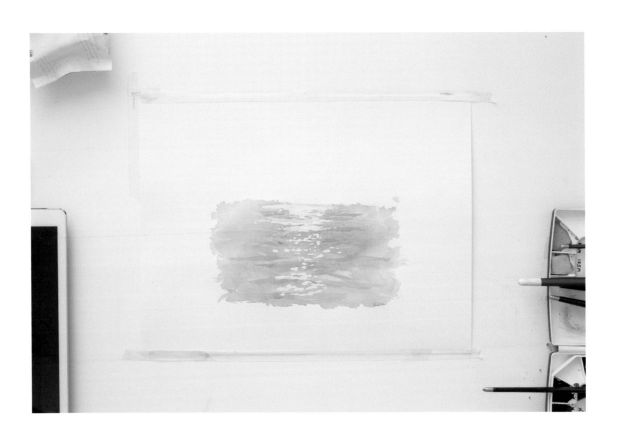

{ Point }    풍경을 그릴 때 바다 풍경을 빼놓을 수 없는데, 바다를 그릴 때는 여러 가지 기법을
이용합니다. 붓으로만 표현해도 좋지만, 혼합기법을 사용하여 응용해서 표현합니다.

{ Color }

세룰리안 블루       피코크 블루        비리디안

## 1

맑은 날의 잔잔한 바다를 표현하기 위해서 빛이 반사되는 부분을 마스킹 액으로 먼저 표현합니다.

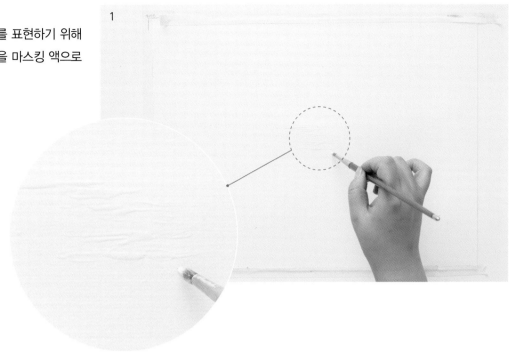

**Tip** 마스킹 액 사용법

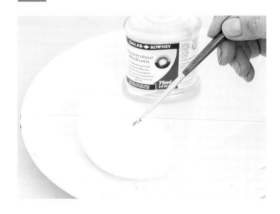

마스킹 액을 쓸 때는 붓에 비누를 충분히 묻혀 사용하면 붓이 망가지지 않게 사용할 수 있습니다. 마스킹 액을 다 쓰고 난 후에는 뚜껑을 잘 덮어 두고, 붓은 바로 세척해서 묻은 마스킹 액과 비누를 제거해야 합니다.

## 2

마스킹 액이 완전히 마른 후에 전체적으로 물 부분을 채색합니다. 이때 붓에 물기를 충분히 머금게 하고, 젖은 상태를 유지해야 합니다. 바다 표현은 모든 과정이 마르기 전에 이루어져야 하므로 미리 팔레트에 색을 충분히 만들어 두고 작업합니다.

 세룰리안 블루
비리디안

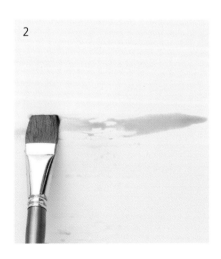
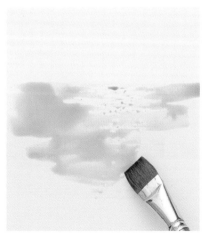

3

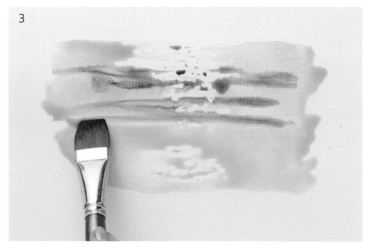

## 3

조금 더 짙은 색으로 물결을 만들어 줍니다. 역시 배경 부분이 젖은 상태에서 붓질을 해야 붓 자국이 남지 않고 충분히 번지는 효과를 낼 수 있습니다.

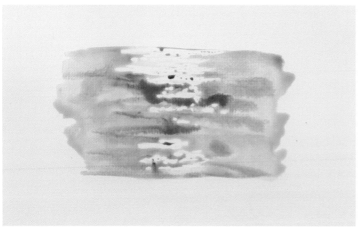

세룰리안 블루
피코크 블루

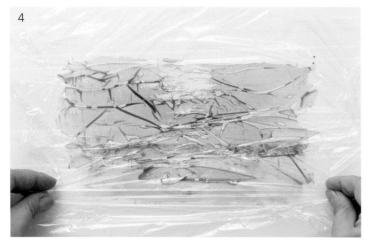

4

## 4

바다 표현이 마르지 않은 상태에서 랩을 넓게 잘라 바다 표면에 덮어줍니다. 랩을 씌운 상태에서 랩으로 물결의 모양을 잡아 줍니다. 랩의 주름은 가로로 만들어 주는 것이 좋습니다. 이런 작업들은 순발력이 요구되는 작업이므로 충분히 연습해두면 실전 표현에 도움이 됩니다.
완전히 건조될 때까지 기다립니다.

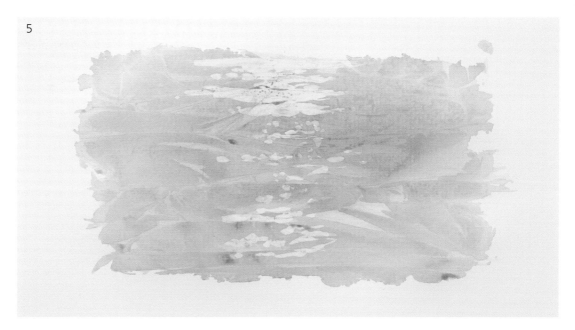

*5*  완전히 건조된 것을 확인한 후 랩을 제거합니다. 랩을 제거하면 연한 물결 질감이 나타납니다.

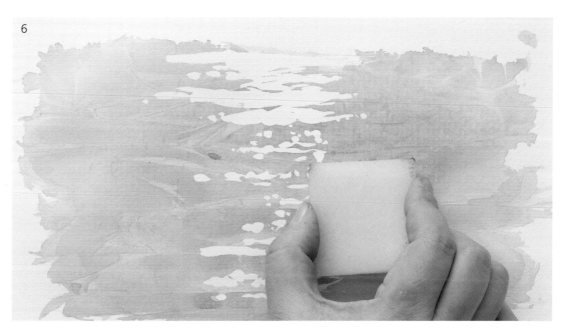

*6*  화면이 완전히 마른 후, 마스킹 지우개를 이용하여 마스킹 액을 제거합니다. 살살 문질러 주는 것만으로도
잘 제거됩니다. 너무 세게 문지르면 덜 마른 부분의 종이가 찢어질 수도 있으므로 주의합니다.

7

세룰리안 블루
비리디안

7 마스킹 액이 제거된 부분이 흰색으로 드러나게 되면 그 주변을 붓으로 터치해
서 물결을 표현합니다. 물결 부분의 터치는 불규칙하게, 가로로 표현합니다.

*Finish* ·······························································································

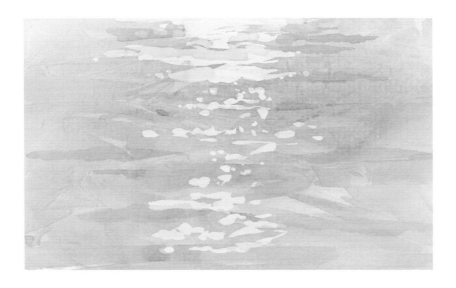

# { 파도의 표현 }

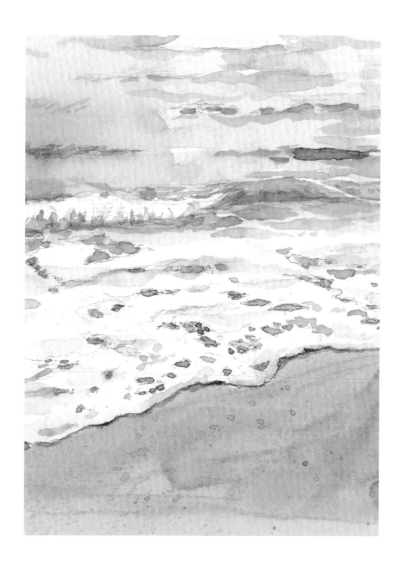

{ Point }  파도를 표현할 때 잘 그리는 특별한 방법이 있느냐고 물어보는 분들이 많이 있는데 여러 가지 방법이 있겠지만 가장 그럴듯하게 보이는 방법은 스케치를 꼼꼼히 해서 파도의 거품 사이사이를 채색하는 방법입니다.

{ Color }

피코크 블루  세룰리안 블루  비리디안  옐로 오커  번트 엄버  번트 시에나  세피아  인디고  브라이트 클리어 바이올렛

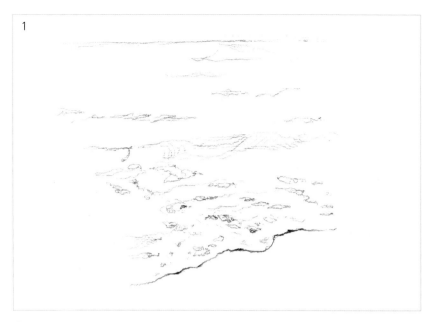

*1*   스케치를 꼼꼼히 합니다. 다만 주의할 부분은 파도의 물거품 사이로 비치는 모
      래 부분의 영역을 자세히 그려주어야 한다는 점입니다. 또한 물결치는 부분도
      자세히 스케치합니다.

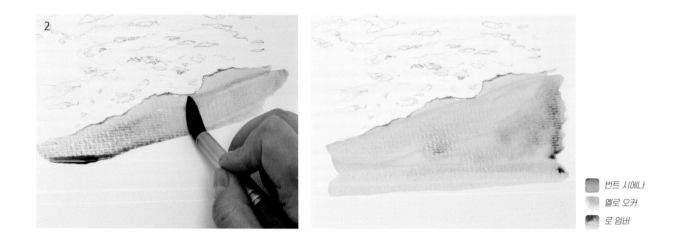

■ 번트 시에나
□ 옐로 오커
■ 로 엄버

*2*   번트 시에나와 로 엄버, 옐로 오커의 혼색으로 모래사장 부분을 넓게 칠합니다. 붓에 물기를 많이 해서 칠
      하는 것이 좋습니다.

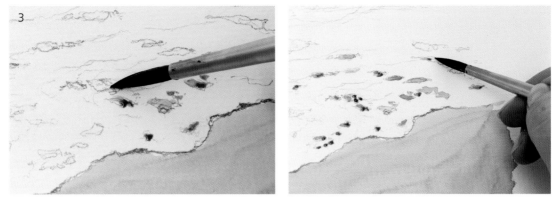

■ 번트 시에나
■ 옐로 오커

*3*　파도 거품의 사이사이에 모래가 비치는 부분들을 꼼꼼하게 칠합니다. 스케치할 때 미처 계획하지 못했던 부분이 있으면 자세히 관찰하며 채색으로 바로 그려주도록 합니다.

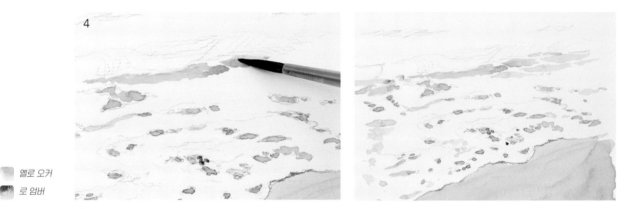

■ 옐로 오커
■ 로 엄버

*4*　파도의 큰 거품 사이로는 모래가 더 많이 비칩니다. 이런 경우에는 조금 더 큰 면으로 채색합니다.

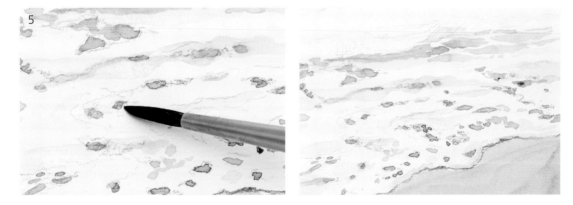

■ 인디고
■ 번트 엄버

*5*　파도 거품 전체의 어두운 면을 연한 무채색(번트 엄버+인디고)으로 칠하며 파도 전체의 굴곡을 잡아줍니다.
　　이 때, 너무 진하게 칠하기보다는 파도의 흰색 느낌이 없어지지 않도록 전체 밸런스를 유지하며 채색해야 합니다.

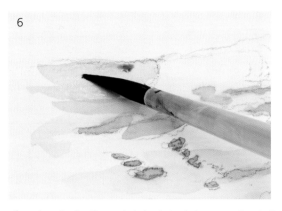
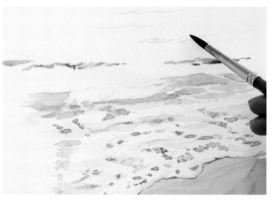

 피코크 블루
비리디안

6 파도의 거품을 그렸다면 이제 바닷물 부분을 채색할 차례입니다. 바닷물의 물결을 살려가며 채색을 합니다. 짧은 붓질을 이용하여 물결을 연결합니다.

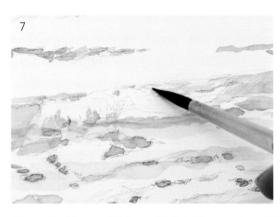
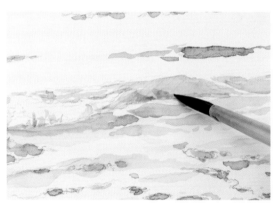

세룰리안 블루
비리디안

7 솟아오른 파도 부분도 표현해야 합니다. 파도 거품의 흰색을 남겨두고 바다색을 칠합니다. 위로 솟구치는 물결을 표현하기 위해서 붓질을 짧게 짧게 합니다.

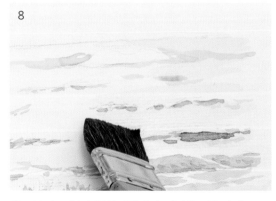

세룰리안 블루
비리디안

8 물결 표현이 완성되었다면 평붓을 이용하여 푸른색 바닷물 부분을 전체적으로 채색합니다. 이때도 역시 물을 많이 사용하여 평붓으로 채색합니다. 물을 표현하는 것이기 때문에 붓에 물기가 많은 것이 좋습니다.

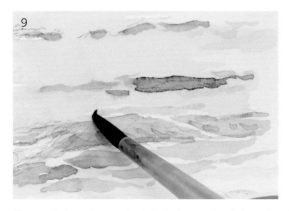 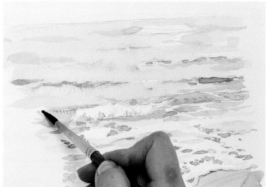

*9*  물감이 고인 부분이 있다면 마른 붓을 대서 물기를 흡수합니다.

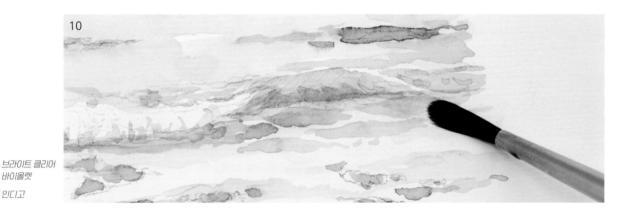

■ 브라이트 클리어
  바이올렛
■ 인디고

*10* 파도처럼 위로 솟구치는 부분에서 물결의 아랫부분은 그림자가 생깁니다. 이런 부분들도 브라이트 클리어
   바이올렛과 인디고의 혼색을 연하게 해서 그림자 처리를 합니다. 이런 부분들을 표현하느냐 마느냐에 따라
   그림의 완성도가 달라집니다.

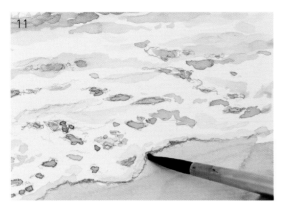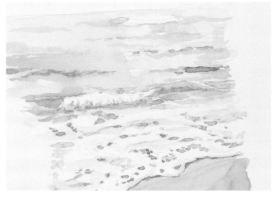

번트 엄버
인디고

*11* 어두운 혼색(번트 엄버+인디고)으로 모래사장 쪽으로 나오는 파도의 거품 아래 생기는 그림자도 표현합니다.

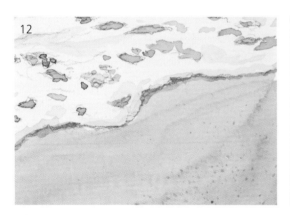

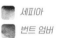
세피아
번트 엄버

*12* 마지막으로 모래사장의 질감을 표현합니다. 이때 갈색이나 회색 계열의 색으로 표현합니다. 붓모를 손가락으로 꿀밤을 때리듯 톡톡 쳐 주면 종이에 물감이 작은 점처럼 뿌려집니다. 이런 방법을 이용하여 모래를 표현합니다.

Lesson 01

# 나무가 심어진 길가

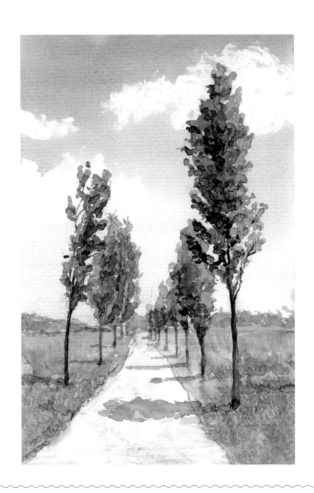

**{ Point }**

풍경 그리기는 지금까지 배운 개체들을 종합해서 그려보는 과정입니다. 개체를 하나씩 정성껏 그리는 것도 좋지만 전체적인 분위기를 신경 써 주는 것이 좋습니다. 어느 한 부분이 조금 엉성하더라도 전체적인 느낌이 좋으면 좋은 풍경화가 될 수 있습니다. 또한 풍경을 그릴 때에는 **거리감 표현이 생명**입니다. 가까운 사물은 색 대비를 크게 표현하고 멀리 있는 풍경에는 색 대비를 약하게 하여 거리감을 표현해봅시다.

**{ Color }**

 올리브 그린     반 다이크 그린     울트라마린 딥     후커스 그린    엘로 오커     번트 엄버     번트 시에나

레드 브라운    세피아    인디고     브라이트 클리어 바이올렛    반 다이크 브라운     샙 그린

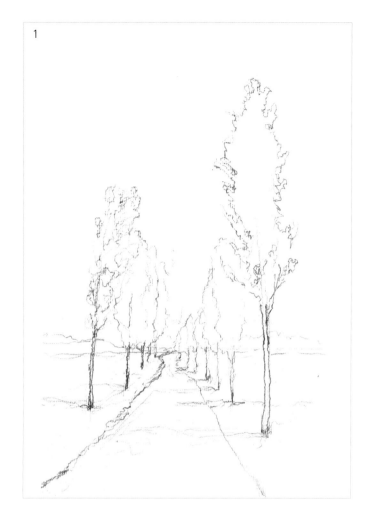
## Tip

스케치 전에 그릴 영역을 지정하여 외곽에 마스킹 테이프를 붙입니다. 그림을 다 그리고 나서 이 마스킹 테이프를 제거하면 깨끗하게 그림을 완성할 수 있습니다.

## 1

스케치를 할 때는 먼저 러프하게 어디에 뭐가 들어갈지 덩어리로 잡아 준 후에 점점 세밀하게 그립니다. 풍경화에서는 거리감이 중요하니 앞에 있는 나무는 짙게, 뒤에 있는 나무는 흐리게 그려 주세요.
스케치에 완성된 그림의 계획이 들어가 있어야 합니다.

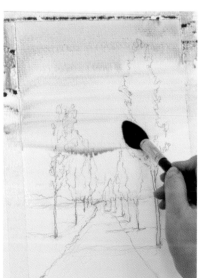

🔲 울트라마린 딥

## 2

하늘부터 채색해 나갑니다. 평붓으로 깨끗한 물을 전체 그림에 고르게 발라줍니다.
그 다음 푸른색으로 하늘의 절반 정도를 채색하고 그 나머지 부분은 큰 붓에 맑은 물을 묻혀 그러데이션을 표현하며 아랫부분으로 넓게 내려가며 붓질을 합니다.
이렇게 맑은 물을 먼저 발라주고 채색을 하면 자연스러운 그러데이션을 얻을 수 있습니다.

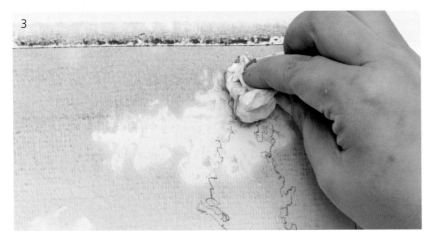

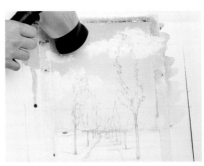

*Tip* 헤어드라이어

덧칠을 하기 위해 칠이 마르기를 기다릴 여유
가 없다면 헤어드라이어를 이용하여 빠르게
건조시킬 수 있습니다.

3  하늘 채색이 마르기 전에 휴지를 뭉쳐 구름을 표현합니다. 이번 그림에서는 구
    름보다는 나무와 길을 더 부각시킬 예정이기 때문에 구름을 너무 많이 찍어내
    지는 않습니다.

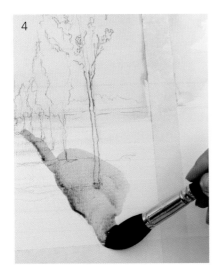

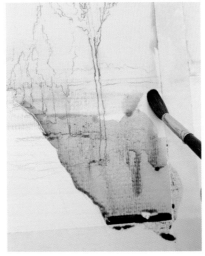

샙 그린

로 엄버

번트 시에나

4  하늘의 표현이 다 되었다면, 이제는 잔디와 뒤에 있는 산 부분의 초벌칠을 해
    줍니다. 풍경을 그릴 때에는 먼저 배경색부터 만든 후에 그리는 것이 수월합
    니다. 녹색 계열과 갈색 계열의 변화를 적절히 만들어 가면서 초벌 톤을 만들어
    봅시다. 이때 너무 현란한 색감 변화를 주지는 않고 전체의 느낌은 녹색에서 크
    게 벗어나지 않게 변화를 주도록 하겠습니다.

## 5

넓은 잔디밭의 초벌을 큰 붓으로 시원하게 칠하고 그 위에 혼색연습을 하듯 갈색이나 다른 채도가 낮은 녹색으로 변화를 줍니다. 변화를 주는 붓은 조금 작은 붓으로 채색합니다. 물이 흘러 내리며 자연스럽게 색 변화를 내도록 기다립니다.

샙 그린
올리브 그린
반 다이크 그린
로 엄버

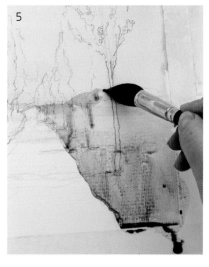 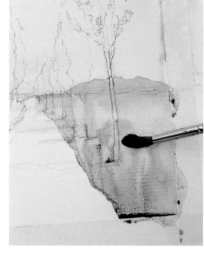

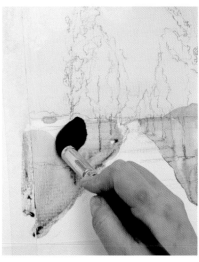 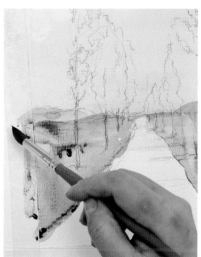

## 6

이제 길 부분도 아주 연한 무채색으로 한 번 가볍게 바릅니다. 젖은 상태에서 색을 추가해서 변화를 주는 것도 좋습니다.

올리브 그린
브라이트 클리어
바이올렛
인디고

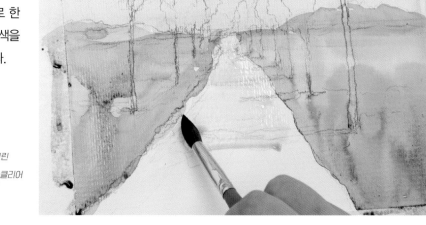

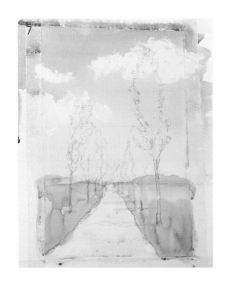

## 7

초벌칠이 다 끝나면 완전히 마를 때까지 기다리세요. 초벌이 마르지 않은 상태에서 개체묘사를 들어가게 되면 초벌칠이 닦여나가서 붓자국이 많이 남고 색이 탁해집니다. 완전히 마른 후 맨 앞에 있는 나무들을 표현하는데, 이 그림과 같이 나무가 많은 풍경을 그릴 때는 거리감을 내는 것이 중요합니다.

### Tip 거리감을 나타내는 법 1

거리감을 낼 때는 가까이 있는 사물을 또렷하게, 그리고 자세하게 그립니다. 사물이 또렷해 보이려면 음영 대비를 강하게 주는 것이 좋습니다. 또한 멀리 있는 사물은 희미하게 보이게 하고, 가까이 있는 사물보다는 상대적으로 덜 자세하게 그리는 것이 좋습니다. 사물이 희미하게 보이려면 음영의 대비를 약하게 주고, 채도를 낮춰 주는 것도 하나의 방법입니다.

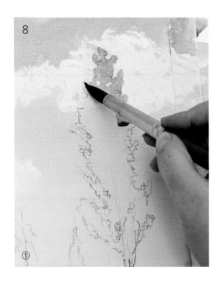

①

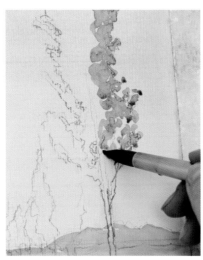

## 8

1. 먼저 맨 앞의 나무부터 표현합니다. 여름 나무와 마찬가지로 나뭇잎 질감표현을 해주되 붓으로 물을 옮긴다는 생각으로 그려줍니다. 나무의 초벌칠을 할 때, 한 단계 정도 음영 변화를 주면 시간 절약을 할 수 있습니다. 그러기 어렵다면 초벌 때는 같은 톤으로 채색해 주고 마른 후에 다음 단계를 표현해도 괜찮습니다.

   🟩 샙 그린

2. 앞의 나무는 뒤의 나무들보다 상대적으로 자세하게 그립니다. 그러니 붓을 가까이 잡고 그리면 더 자세한 묘사를 할 수 있습니다.

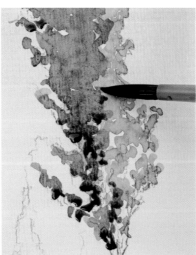

②

   🟩 반 다이크 그린

3 맨 앞 나무의 가지를 그릴 때는 얇
은 붓으로 그립니다.

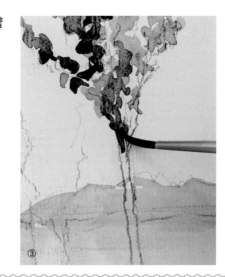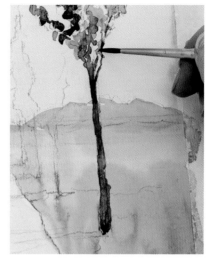

 세피아

③

Tip

얇은 선을 쏠 때 선이 떨리지 않는 법

얇은 붓을 가까이 잡고 붓끝으로 가지를 그립니다. 이때 종이에 손을 밀착시켜 줍니다. 그런 후
에 가지 방향으로 손을 움직여 선을 긋습니다. 손가락을 움직이는 것이 아니라 **손과 어깨를 움직
여 선을 그으면 손떨림을 방지할 수 있습니다.**

9

왼쪽 편의 나무와 원경의 나무를 함께
칠합니다. 뒤에 있는 나무일수록 조금 더
큰 붓질을 사용하여 나뭇잎의 질감을 표
현합니다. 큰 붓질을 할 때는 맨 앞의 나
무를 그릴 때보다는 붓을 좀 더 멀리 잡
고 그립니다. 초벌 톤에서부터 나무 간의
거리감이 나오는 것이 좋습니다. 나무의
초벌을 다 칠해 두고 거리감이 나타나는
지 한 번 확인해 보세요.

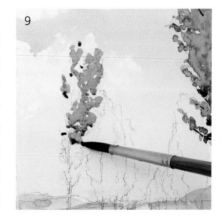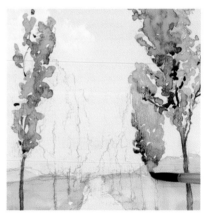

9

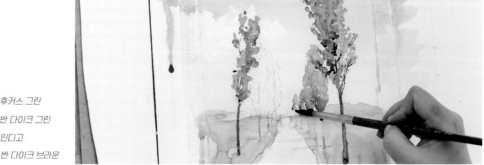

후커스 그린
반 다이크 그린
인디고
반 다이크 브라운

Tip 거리감을 나타내는 방법 2    가까운 사물은 작은 붓질로 촘촘하게 표현해서 자세히 보이게 하고, 뒤에 있는 사물일수록 듬성듬성
붓질을 크게 해주면 멀어져 보여서 앞뒤의 거리감을 표현할 수 있습니다.

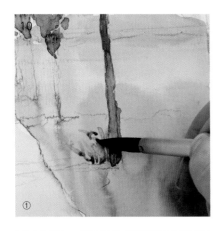

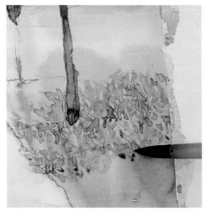
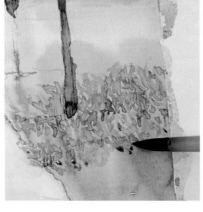

## 10

1  잔디를 표현합니다. 초반 브러시 테크
   닉에서 배운 것처럼 잔디를 한 올 한
   올 그리기보다는 겹쳐서 칠하는 편
   이 더 풍성하게 표현할 수 있습니다.
   *(23쪽 참고)*

 샙 그린
번트 시에나

2  거리감을 주면서 색을 칠해 나갑니다.
   뒤에 있는 잔디일수록 붓질은 크게,
   채도는 낮게 표현합니다.

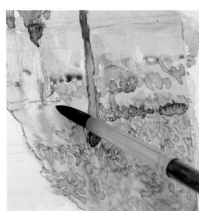

샙 그린
반 다이크 브라운

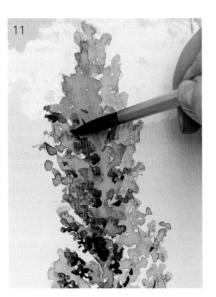

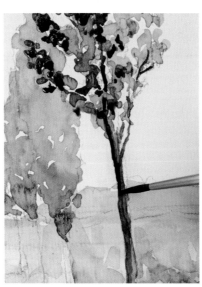

## 11

이제 앞에 있는 나무를 자세히 묘사합
니다. 나뭇잎의 질감을 충분히 살려주며
진한 녹색 톤을 사용해 묘사합니다.
나뭇가지의 명암도 넣어 주세요. 앞에
있는 사물을 그릴 때는 밝음과 어둠이
더 명확하게 드러나도록 그립니다.

 인디고
세피아

## 12

왼쪽에 있는 나무는 맨 앞에 있는 나무
보다는 상대적으로 묘사를 덜 해 거리감
을 표현해줍니다. 너무 짙은 색으로 묘
사하기보다 조금 연하고 물기가 많게 표
현해서 맨 앞의 나무보다 음영 대비를
강하지 않게 표현합니다.

■ 후커스 그린
■ 인디고

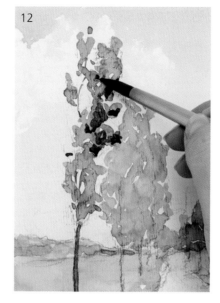
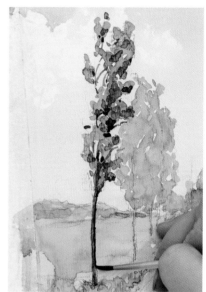

## 13

전체의 밸런스를 한 번 더 확인하세요.
맨 앞에 나와 있는 나무와 두 번째 나와
있는 나무간의 거리감이 나타나는지 살
펴봅니다.

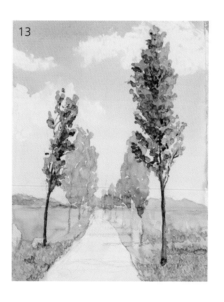
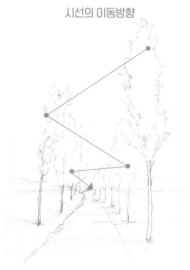

시선의 이동방향

**Tip** 전체 밸런스 체크하기

그림으로부터 약 2~3m정도 뒤로 물러나 그림을 바라보세요. 그림 전체의 밸런스는 가까이에서
보는 것보다, 그림을 한눈에 확인할 수 있도록 멀리서 보는 것이 더 좋습니다.

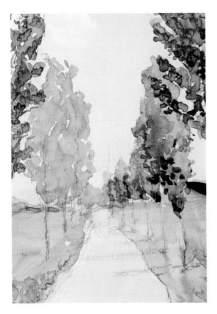
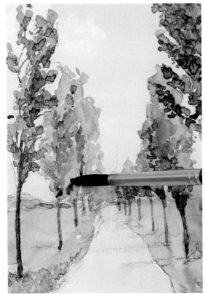

## 14

더 뒤에 있는 나무들을 마저 묘사합니다.
앞에 있는 나무들보다 점점 더 연하고
채도가 낮은 색으로 표현합니다.

- 샙 그린
- 인디고

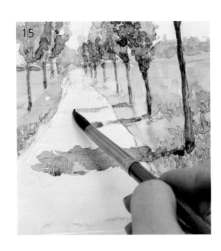
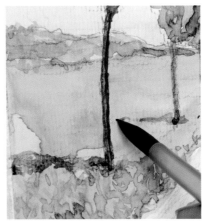

## 15

나무의 그림자도 표현합니다. 이렇게 그
림자 표현을 하면 나무가 더 단단하게
땅에 붙어 있는 느낌이 듭니다.

- 인디고
- 번트 엄버

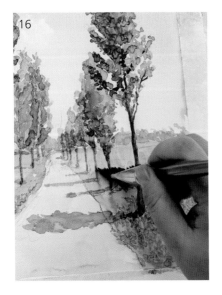
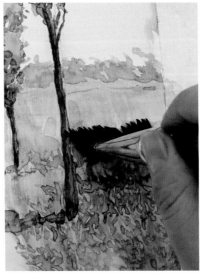

## 16

전체적으로 거리감이 표현되지 않았다면
평붓에 묽은 회색으로 원경 부분에 고르
게 발라 줍니다. 이렇게 채도가 낮은 색
감을 전체적으로 원경에 발라주면 채도
가 낮아지면서 거리감이 생기게 됩니다.
잔디 모양을 내기 위해서는 평붓을 납작
하게 펴 붓모의 결이 갈라지도록 해서 질
감 표현을 해 주는 것도 좋습니다.
*(수채화붓 테크닉 22쪽 참고)*

- 샙 그린
- 반 다이크 브라운

*17*

길 부분에 얇게 가로 선을 넣어 주어 길
의 질감을 표현해 주는 것도 좋습니다.
붓을 손가락으로 튕겨 길의 흙 질감을
표현합니다.

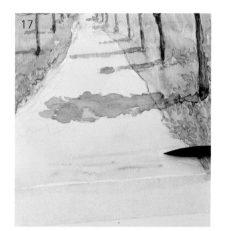
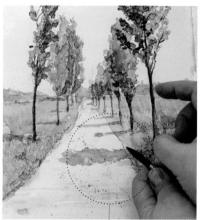

*18*

물이 고인 부분이 있으면 물기를 짜낸
붓이나 흡수패드를 이용하여 물웅덩이
를 없애 줍니다. 완전히 건조시키고 마
스킹 테이프를 떼어냅니다.

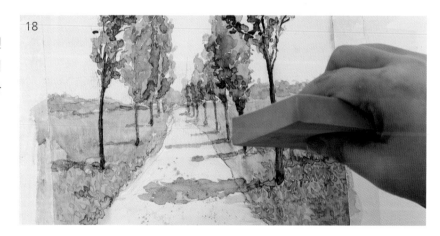

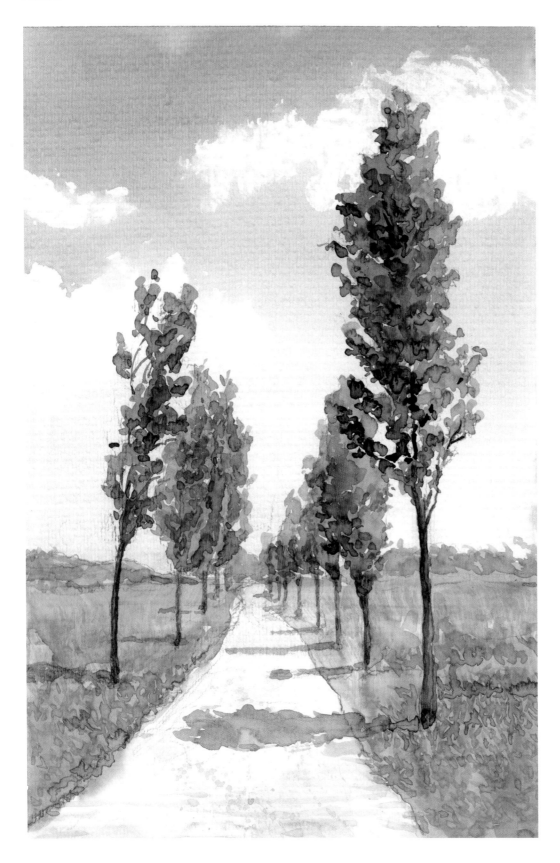

## Lesson 02

# { 꽃이 핀 들판 }

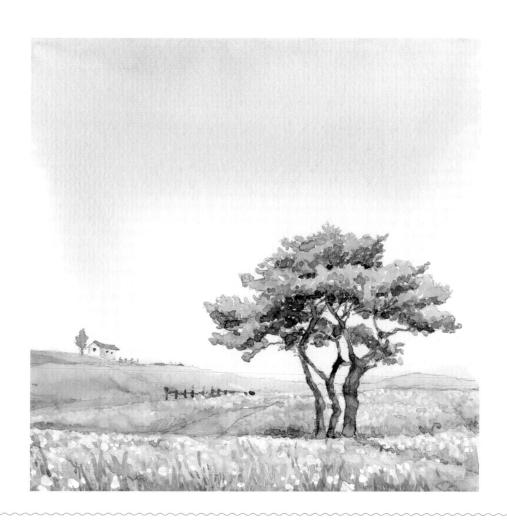

{ Point }　이번에는 거리감 표현과 마스킹 액 사용을 동시에 해 볼 수 있는 응용기법 과정입니다.
　　　　　하늘의 여백은 시원하게 나무나 들판은 세밀하게 표현하는 것이 포인트입니다.

{ Color }

후커스 그린　샙 그린　올리브 그린　반 다이크 그린　인디고　세룰리안 블루　피코크 블루　로즈 매더

번트 시에나　라이트 레드　레드 브라운　번트 엄버　그리니시 옐로　옐로 오커　브라이트 클리어
바이올렛

145

*1*  들에 꽃밭이 있는 풍경을 그려 보겠습니다.
역시 이번에도 스케치는 꼼꼼히 그리세요!

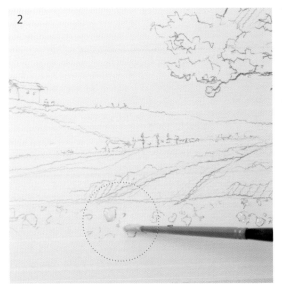

*2*  채색에 앞서 마스킹 액을 사용하여 꽃이 있는 부분을 칠합니다. 비누로 붓모를 코팅한 후 마스킹할 부분에
마스킹 액을 발라 주도록 하겠습니다. 마스킹 액이 완전히 건조되었다면 먼저 배경색의 초벌을 전부 만듭
니다. 평붓으로 하늘 부분에 깨끗한 물을 발라줍니다.

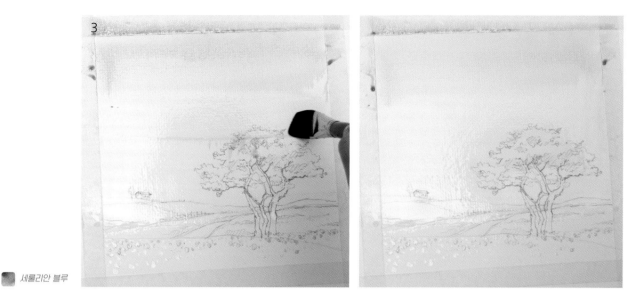

세룰리안 블루

*3* 물이 마르기 전에 평붓으로 하늘색을 채색하세요. 물을 칠해 하늘의 절반 정도만 색을 올린 후에 깨끗한 평붓으로 하늘색 그러데이션을 표현합니다.

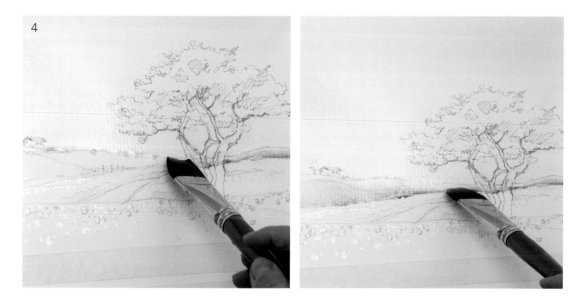

로 엄버

번트 엄버

*4* 하늘 표현을 완성했으면 이제는 원경의 들판을 표현합니다. 갈색 계열 색으로 들판을 고르게 칠합니다.

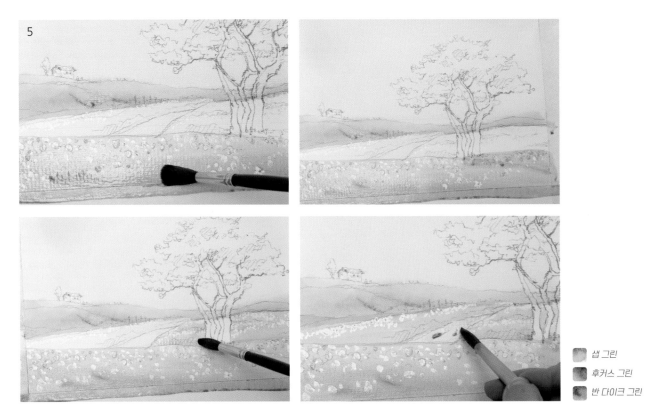

샙 그린
후커스 그린
반 다이크 그린

*5* 앞쪽 들판을 평붓을 사용해 녹색의 혼색*(샙 그린 + 후커스 그린)*으로 초벌을 칠합니다. 들판을 칠할 때에는 아
랫부분을 조금 더 진하게 표현할 수 있도록 젖은 상태에서 짙은 색을 추가하면 자연스럽게 그러데이션이
표현됩니다. 길 부분도 흐리게 채색해주세요.

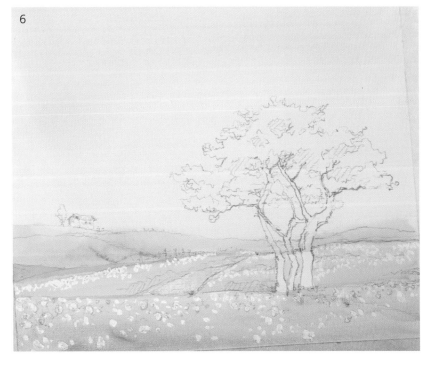

*6*
중경에 있는 들판과 길 부분도 가볍게
초벌을 칠합니다. 전체 배경색을 칠한
후, 밸런스를 한 번 확인합니다. 완전히
마른 후 다음 단계로 넘어가겠습니다.

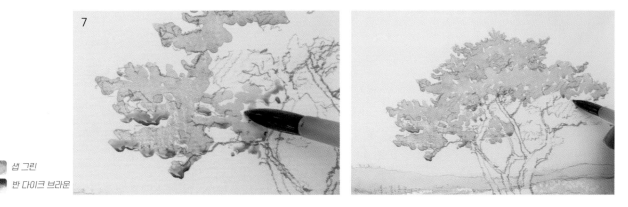

샙 그린

반 다이크 브라운

*7* 나무는 앞서 연습했던 것을 떠올려 그려봅시다. 나무 전체에 초벌을 한 번 칠한다는 생각으로 표현을 하고, 나뭇잎의 질감이 잘 살아날 수 있도록 물을 옮겨가듯 채색해 나갑니다.

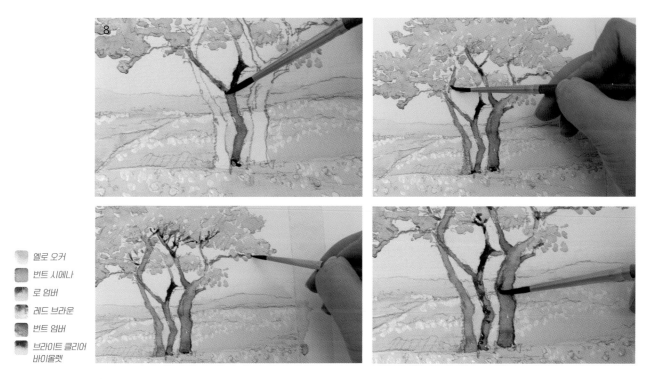

옐로 오커

번트 시에나

로 엄버

레드 브라운

번트 엄버

브라이트 클리어 바이올렛

*8* 나무 기둥 부분을 채색할 차례입니다. 세 그루의 나무를 조금씩 색 변화를 주어 각각 채색합니다. 각각의 나무색에 조금씩 차이를 줍니다. 나뭇결의 질감, 옹이와 같은 세부적인 묘사하고, 잎에 연결되는 나뭇가지들도 세심하게 얇은 붓을 사용해 그립니다.

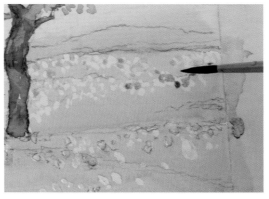

로즈 매더
옐로 오커

*9* 배경색이 마르면 중경 부분의 들판에 발라 두었던 마스킹 액을 먼저 제거합니다. 중경 부분의 꽃을 연한 붉은색(*로즈 매더+옐로 오커*)으로 채색합니다. 중경의 꽃을 너무 진하게 칠하면 거리감이 표현되지 않을 수 있으니 되도록 연하게 채색합니다.

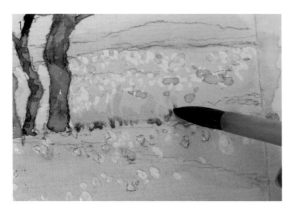

후커스 그린
반 다이크 그린
샙 그린

*10* 중경과 근경이 이어진 곳에 조금 더 거리감을 나타냅니다. 중경이 시작되는 부분에 잔디를 심어 주면서 언덕을 구분해줍니다. 앞쪽에 있는 잔디는 조금 더 채도가 높은 색으로 더 풍성하게 표현합니다. 근경에 있는 잔디는 조금 더 결이 잘 보이도록 표현합니다.

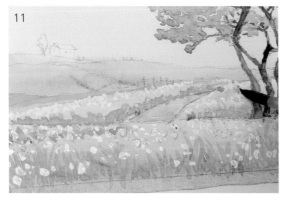
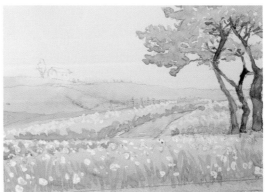

*11* 전체적으로 잔디의 질감을 표현합니다. 잔디 표현을 해주면서 한쪽에 너무 치우치게 표현되지 않도록 중간중간 전체 밸런스를 확인해서 화면의 앞뒤 거리감이 잘 나타나는지 체크합니다. 거리감을 내기 위해서 원경의 채도를 낮게 칠합니다. 중간중간 전체 균형이 잘 맞는지 확인하기 위해 그림에서 2~3m 뒤로 나와 그림 전체를 확인해봅니다.

12

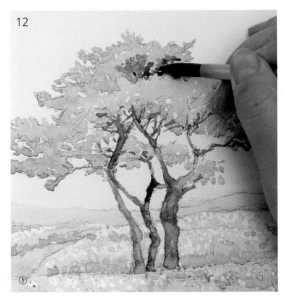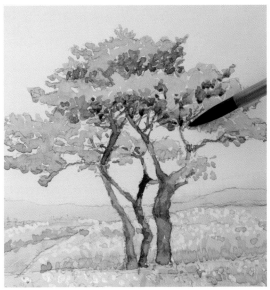

후커스 그린
반 다이크 그린
①

*12*

1   나무 부분을 묘사합니다. 이 풍경에서는 나무에서 집으로 시선이 이동합니다. 맨 처음으로 보이는 것이 나무이기 때문에 아주 디테일하게 묘사하는 것이 좋습니다. 붓을 가까이 잡고 최대한 세부 묘사를 합니다.

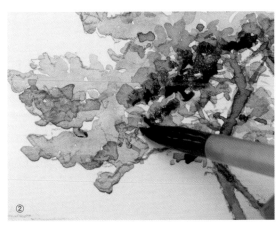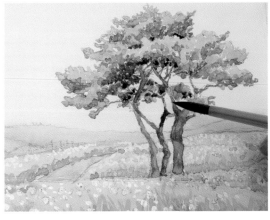

인디고
②

2   나뭇잎의 명암을 3단계 정도로 표현하는 것이 좋습니다. 나무는 가까이 있는 개체이므로 음영대비를 강하게 줍니다.

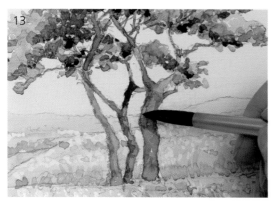

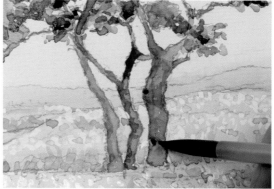

반 다이크 브라운

*13* 나뭇잎 표현을 했다면 이제 나무 둥치 부분에 조금 더 명암 단계를 나타냅니다.

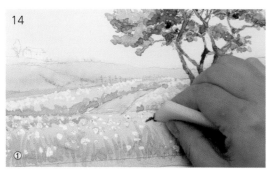

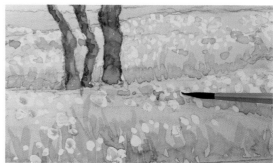

로즈 매더

*14*

1   근경의 들판에 있는 마스킹 액을 제거합니다. 근경의 꽃은 중경보다 조금 채도가 높고 진한 붉은색으로 표현합니다.

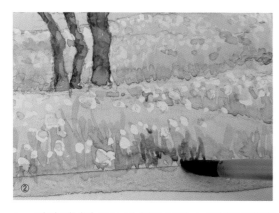

후커스 그린

2   앞의 잔디가 조금 더 짙어 보일 수 있도록 명암을 더 합니다. 근경 표현을 할 때에는 명암 단계가 많이 나오는 것이 좋습니다. 그러면서도 세밀하게 표현하면 앞으로 돌출되어 보이는 효과가 나타납니다.

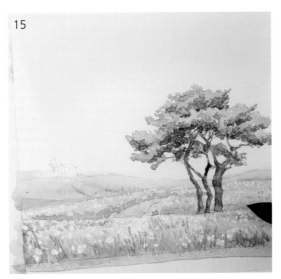

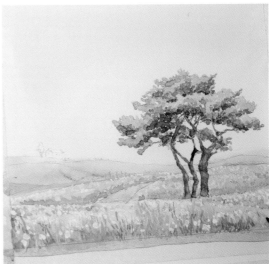

번트 시에나
인디고

*15* 이제 거리감을 나타내기 위해 중경의 채도를 낮춥니다.
큰 붓에 회색과 같은 연한 무채색을 섞어 전체적으로 발라줍니다.

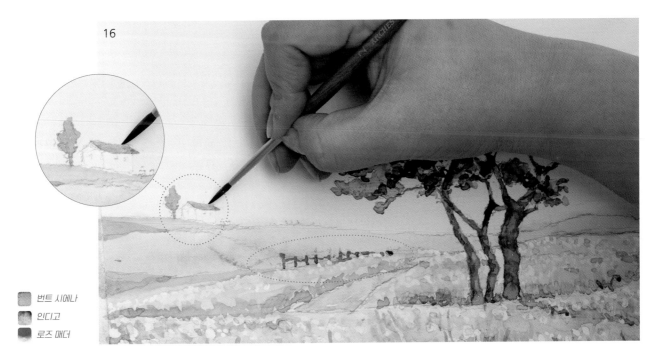

번트 시에나
인디고
로즈 매더

*16* 울타리는 명암을 두 단계정도로만 표현합니다. 중경에 위치해 있지만 멀리 있는 사물이므로 음영대비를 너무
많이 주지 않아도 됩니다. 그리고 가장 원경에 있는 집과 나무를 표현합니다. 집과 나무는 시선이 많이 가긴
하지만 멀리 있는 개체이므로 연하고 채도를 낮게 표현해 주는 것이 좋습니다.

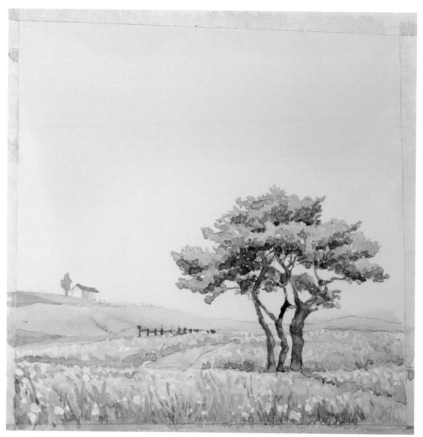

전체 밸런스를 확인합니다.
밸런스 체크는 그림에서 조금 멀리 떨어져서 하는 것을 잊지 마세요.

### 시선의 이동방향

시선의 이동방향을 체크합니다. 완성해가며 시선의 이동방향이 위와 같이 근경에서 원경으로 표현되었는지 확인해봅니다.

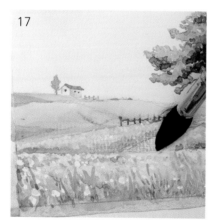

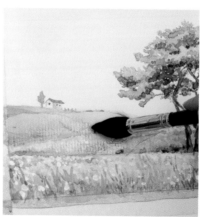

## *17*

큰 붓으로 중경과 원경의 전체 채도를 낮춰 거리감을 표현합니다. 회색이 섞인 푸른색(번트 엄버+울트라마린 딥)으로 중경에서 원경까지 전체적으로 연하게 칠합니다.

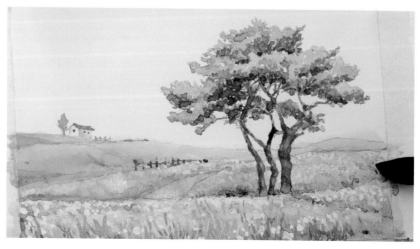

 번트 엄버
울트라마린 딥

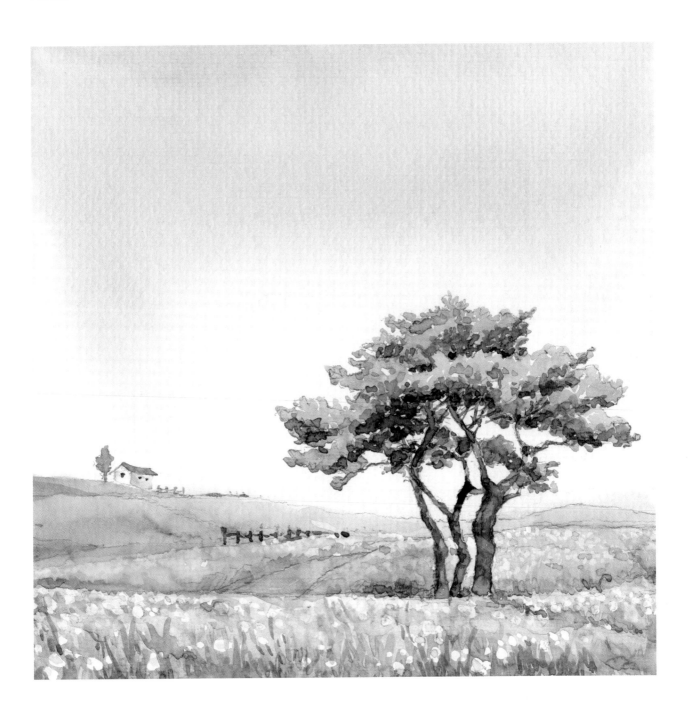

# Q and A

**Q** 풍경을 그릴 때 스케치가 너무 어렵습니다. 복잡한 부분과 단순한 부분, 밝은 부분과 어두운 부분을 스케치에서 어떻게 표현해야 할지 모르겠습니다.

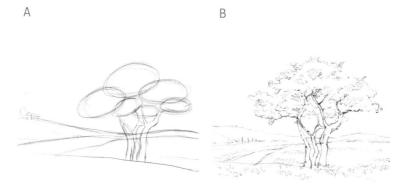

A                                              B

가능한 자세히 표현하세요. 정물이나 꽃 그릴 때도 이야기했지만 스케치는 색을 칠하기 위한 계획입니다. 하지만 많은 초보자들이 A정도의 스케치를 해 놓고 다 그렸다고 말합니다. 자연물의 형태가 모호하다고 생각하기 때문입니다. 하지만 자연물에도 밝음과 어둠이 있습니다. 외곽 형태를 잡은 후 음영을 찾아줍니다. A와 같이 큰 형태를 잡아두고 B처럼 자세히 스케치를 하면 수월하게 채색할 수 있습니다. A는 덜 그린 것이지, 잘못 그린 것은 아닙니다. 스케치는 어렵지만 공을 들여 놓으면 채색 작업을 훨씬 더 수월하게 진행할 수 있으니 이렇게 자세하게 그리는 것을 연습해 보세요.

**Q** 자연물에 채도가 높은 "비리디안" 같은 색을 쓰면 색이 유치해 보입니다. 왜 그럴까요?

채도가 높다 <---------------> 채도가 낮다

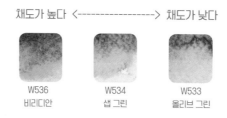

W536
비리디안

W534
샙 그린

W533
올리브 그린

자연물에는 자연스러운 색이 들어가야 합니다. 채도가 높은 색들은 자연물보다는 인공물에 많이 쓰이는 편입니다. 주로 사용하는 녹색은 대표적으로 세 가지 정도 있습니다. 짙은 녹색인 비리디안, 암녹색의 샙 그린, 그리고 올리브색을 띠는 올리브 그린입니다. 나뭇잎에 비리디안을 쓰면 자연스러워 보이지 않습니다. 식물에 쓰기에는 너무 청색이 많이 섞인 녹색이기 때문이죠. 샙 그린과 올리브 그린을 쓰는 것이 더 자연스럽습니다. 그래도 비리디안을 쓰고 싶으면 브라운 계열의 색과 섞어 쓰면 채도가 낮아져 자연스러운 녹색이 됩니다.

**Q** 배경을 칠할 때, 물이 비 오듯 흘러내립니다.

이젤에 세워 그릴 때

바닥에 눕혀 그릴 때

이젤에 종이를 세워서 그리기 때문에 여기에 칠을 하면 물감이 아래로 향할 수밖에 없습니다. 붓을 억지로 눌러쓰지 않는다면 물감이 아래로 죽 흐를 일은 없겠지만, 그래도 불안하면 초벌칠을 할 때는 평평한 곳에 놓고 작업해도 괜찮습니다. 이렇게 평평한 곳에서 넓은 면을 칠하면 물이 많아도 아래로 흘러내릴 일이 없습니다. 하지만 물이 지나치게 많으면 붓 자국 대신 물 자국이 남을 수 있으니 주의하기 바랍니다.

**Q** 넓은 면적에 과감하게 색을 넣는 게 어렵습니다. 물 번짐이랑 물감 농도가
머릿속에 생각한 거랑 다르게 나와서 얼룩덜룩해집니다.

**넓은 면적에 색을 넣으려면 되도록 큰 붓을 이용하여 그리는 것이 좋습니다.** 붓에 물을 충분히 머금게 해서 쓰는 것이 좋습니다. 그래야 붓질을 많이 하지 않고 넓은 면적을 편하게 그릴 수 있습니다. 진하게 그릴 면을 과감하게 칠하기 어렵다면 한 번 다른 종이에 연습을 한 후에 시작해 보아도 좋습니다. 그렇게 하면 내가 생각했던 농도가 어떤 농도인지 충분히 가늠할 수 있습니다. 또한 그림을 망쳐도 괜찮다는 생각으로 과감히 그려 보기 바랍니다. 새로운 시도를 하려면 망치면 안 된다는 두려움이 없어야 더 편하게 그릴 수 있습니다.

**Q** 뒤에 있는 사물과 앞에 있는 사물이 구분되도록 그리려면 어떻게 해야 할까요?

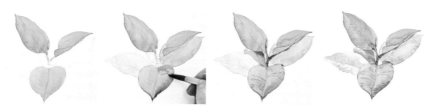

앞에 있는 사물은 강하게, 뒤에 있는 사물은 약하게 그리면 됩니다. 구체적으로 말한다면, 앞에 있는 사물에는 **조금 더 채도를 높게 칠하고 음영의 대비도 강하게 줍니다.** 초벌칠을 할 때부터 앞쪽 잎보다 뒤쪽 잎의 채도를 낮게 해서 채색합니다. 물은 전체적으로 많이 쓰도록 합니다. 앞쪽 잎은 색 대비를 강하게, 뒤쪽 잎은 색 대비를 약하게 그립니다. 뒤쪽 잎은 너무 자세히 그리지 않고, 연하게 그립니다. 이렇게 하면 거리감이 확실히 생기는데 앞쪽 잎의 어둠을 강하게 표현해주면 거리감이 더 많이 생깁니다.

**Q** 나무에 연하게 초벌칠을 할 때는 괜찮았는데 어두운 부분을 칠했더니 그림이 갑자기 어두워지는 느낌입니다. 붓 자국도 너무 많이 남아서 자연스럽지 않은데 어떻게 해야 할까요?

수채화를 그릴 때에도 소묘와 마찬가지로 명암 단계가 많이 나와야 자연스럽습니다. 갑자기 어두워지는 느낌이 드는 것은 단계가 충분히 나오지 않아서 그런 경우가 대부분입니다. 수채화의 명암은 약 3~5단계까지 나누어 표현해야 어색하지 않습니다. 특히나 나무를 그릴 때는 그 단계가 명확하게 표현되는 것이 좋습니다. 밝은 색 단계에서 중간 단계를 표현할 때 색이 너무 비슷하지 않았는지 한 번 검토해 보세요.

↑ 단계가 잘 나온 경우

↑ 잘못된 채색의 예

나뭇잎의 터치를 너무 많이 넣으니 지저분해지는 것 같습니다. 얼마나 표현해야 할까요? 그리고 색이 촌스럽거나 탁해지는 것을 피하고 싶습니다.

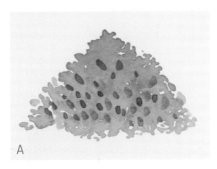

터치를 많이 하는 것은 크게 상관이 없지만, 터치들이 서로 연결되지 않아 깔끔해 보이지가 않을 수 있습니다. 어둠을 자연스럽게 연결하려면 밝은 면과 어두운 면 사이에 중간 면이 있어야 합니다. 명암 단계가 차근차근 나와야 자연스러워 보입니다.

A와 같이 표현하는 것보다는 B와 같이 표현해야 자연스러워집니다. A의 경우는 점점 어두워지는 느낌이 아니라 부분적으로 점을 찍어 넣은 느낌이 들 겁니다. B처럼 어둠이 밝음과 자연스럽게 연결되는 표현을 해보세요.

나무에 많이 쓰이는 색

W541
세룰리안 블루

W545
울트라마린 딥

W536
비리디안

W534
샙 그린

W535
후커스 그린

W533
올리브 그린

또한 자연스러운 색을 내려면 나무에 쓰이는 색과 그렇지 않은 색을 구분해야 합니다. 위의 색은 제 팔레트에 있는 푸른 계열의 색입니다. 왼쪽 세 가지 색은 되도록 식물에 쓰지 마세요. 쓰더라도 아주 연하게 쓰거나 다른 색을 섞어서 씁니다. 대게는 오른쪽 색들을 나무에 많이 씁니다. 밤이나 새벽에는 나무가 푸른색으로도 보이고, 혹은 저녁노을에 물들어 붉게 보이기도 합니다. 상황에 따라 시간에 따라 나무의 색은 변할 수 있습니다. 그렇기 때문에 관찰을 잘 관찰해서 그려야 자연스러운 나무를 그릴 수 있습니다.

**Q** 마무리할 때 그림을 확 살리는 방법은 무엇일까요?

보는 사람이 어떤 부분이 주인공인지를 알게 그려주면 됩니다. 그러려면 주인공 부분을 세밀하게 그리고 음영의 대비를 강하게 표현합니다. 모든 요소가 주인공이 되면 그림이 평면적으로 보이거나 산만해 보입니다. A는 초벌만 칠한 상태이고, B는 그 위에 묘사를 더해서 완성한 상태입니다.

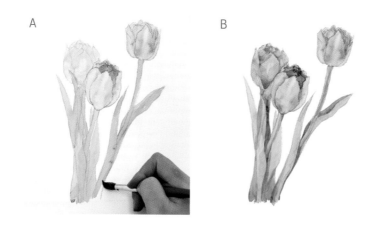

이 그림의 경우 더 많이 보여주고 싶은 것은 맨 앞에 있는 꽃이고 뒤의 꽃 두 송이나 잎들은 부수적인 부분입니다. 그래서 앞에 나와 있는 가운데 꽃을 조금 더 세부적으로 묘사해주는 것입니다. 가장 중심이 되는 꽃을 강하게 묘사해주면 완성도가 높아집니다. 핵심은 주인공 부분에 색의 대비를 더 해 주고 묘사를 많이 해 주는 것입니다.

**Q** 처음에는 다른 그림을 보고 모작을 해서 제법 그럴싸한 그림을 그릴 수 있었는데, 이후 사진이나 실물을 보고 그릴 때는 정말 초보 수준 밖에 그려지질 않아서 고민입니다. 분명 모작 때 써봤던 기법과 채색 표현인데, 나만의 작품을 그릴 때는 전혀 응용이 되지 않아요. 수채화만의 문제는 아닌 것 같은데, 그림을 많이 그려보면 자기만의 표현 기법과 색감 표현이 가능해질까요?

결국에 모작을 하는 과정은 답이 있는 것을 그리는 것으로 붓질의 방향성까지도 나와 있습니다. 기본적으로 그림은 나의 시선을 종이에 옮겨내는 작업입니다. 모작을 하다가 실물을 그리려고 하면, 모작을 했던 작가의 시선이 더 이상 담기지 않기 때문에 다른 그림이 나오기 마련입니다. 스케치 단계에서 어떻게 그릴지 고민하고 시뮬레이션을 하는 시간이 필요합니다. 직접 대상을 보고 그리는 것은 본인의 해석이 들어가는 일이기 때문에 기본적인 소묘 실력과 드로잉 실력이 갖춰져야 한다고 생각합니다.

**Q** 그림은 실물과 똑같이 보이게 그려야 한다는 생각을 은연 중에 많이 하는데 그 점 또한 수채화를 하는데 많은 지장을 주는 것 같습니다.
흰색은 칠하지 않고 비워 두는 것이라는 점(마스킹 없이 그릴 때). 수채화 하려면 생각보다 계획을 많이 세우고 그려야 하는데 그런 점들도 좀 어려운 것 같아요.

그림을 실물과 똑같이 그리려고 노력하는 것은 좋지만 그렇다고 똑같이 "보이게" 하는 것은 매우 어려운 일입니다. 따라서 똑같이 보이지 않는다고 해서 초반에 너무 실망할 필요는 없습니다. 지금 우리가 목표는 정밀 묘사나 완벽히 똑같이 그리는 것이 아닙니다. 다만 스케치하는 중에는 최대한 대상물에 충실히 집중하여 비슷하게 표현하려 노력해 보세요. 하지만 채색은 스케치 했을 때의 계획을 실천에 옮기는 정도로 색을 칠하면 됩니다. 흰색 부분을 비워두고 칠하는 점도 마찬가지인데, 이 부분을 남겨두고 칠하겠다고 하는 계획을 스케치 단계에서 세워두면 쉽게 표현할 수 있습니다. 스케치를 대충하고 색칠할 때 잘 칠하면 되겠지 하고 생각하는 경우가 많은데, 실제로 색을 칠할 때는 거침없이 칠해 나가야 합니다. 채색할 때 조금이라도 머뭇거리거나 갈등이 많아지면 덧칠을 많이 하게 되어 탁한 수채화가 될 수 있습니다. 스케치 때 계획을 잘 세우되, 채색할 때는 거침없이 표현하도록 하는 것이 좋겠습니다.

**Q** 물감을 물에 탔을 때와, 종이에 발랐을 때 실제 발색의 차이가 있어서 어렵습니다.

발색 차이도 다른 종이에 한 번 물감을 발라보는 테스트를 해 보아도 좋습니다. 이렇게 작은 종이에 테스트를 하게 되면 마음도 조금 더 안정이 되고, 본인이 내리는 색을 충분히 예상할 수 있습니다.

## 마치며

수채화 수업을 20년 넘게 진행하다 보니 그림은 열심히 해서 잘 그리는 것이 아니라는 생각이 듭니다. 실험 정신과 과감한 시도, 망치는 것을 두려워하지 않는 학생들이 곧 실력자가 되는 것을 알 수 있었습니다. 열심히 하라는 대로 하는 사람보다 물, 안료, 붓, 그리고 종이의 성질에 대해 집중하고 대상에 몰입도가 높은 사람이 잘 그리게 된다는 이야기입니다.

제가 어린 시절에 그림은 눈으로 그리는 것이라고 배운 적이 있습니다. 하지만 실제로는 눈뿐만이 아니라 몸으로 그리는 것이더군요. 그림을 그리는 데 눈은 가장 중요한 신체 기관이지만 손, 팔, 어깨를 포함하여 몸도 중요합니다. 그리고 이 몸을 지배하는 것은 정신이므로 그림 그리기는 곧 정신과 연결되겠지요. 마음이 불안하다면 그림도 불안하게 표현되고, 마음이 편안하다면 그림도 편하게 느껴집니다. 따라서 이런 일련의 감정들이 결과물이 되기 때문에 편한 마음가짐으로 그려야 몰입도 잘 되고 보는 이도 그림의 주제를 느끼기 쉽다는 것을 알 수 있습니다.

그림을 그릴 때 여유가 있다면 편하고 좋은 그림들을 많이 그릴 수 있을 것입니다. 그림을 잘 그리지 못할 때나 잘 그릴 때나 한결같이 자기 그림을 사랑하고 스스로를 기다려 주는 마음으로 그린다면 그림 그리기는 행복한 활동으로 다가올 것입니다.

잘 그린 수채화의 기준은 명확하지만 또 모호하기도 합니다. 수채화는 "맑게 그리는지"가 가장 큰 기준이 됩니다. 그러기 위해서는 붓질을 최대한 줄이는 것이 관건인데 과감한 붓질 안에서 본인의 개성과 감정이 고스란히 드러납니다. 갈등이 줄어들어야 붓질이 줄어들고, 또한 감정에 따라 선택하는 색도 달라지기 마련이기 때문입니다. 이렇게 수채화는 자기 자신이 드러나는 그림이기 때문에 아무리 남의 그림을 따라한다고 해도 본인의 색이 보이기 마련입니다.

그러니 남이 그린 그림을 따라 하기보다는 근본적인 원리를 파악하고 즐겼으면 좋겠습니다.

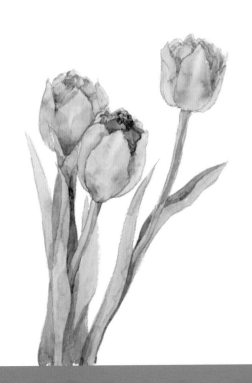

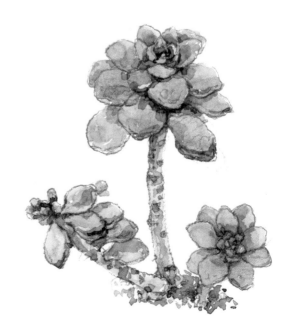

그림을 배우는 과정은 참 즐거운 일입니다. 하나하나의 그림 기술을 배우는 것은 용기 있는 시도를 해 나가는 과정입니다. 이렇게 해 보고, 저렇게 해 보아도 잘 되지 않을 때가 많이 있습니다. 그러다 보면 화가 나게 되지요. 스스로에게 실망하게 되기도 하고요.

이럴 때 그 시도를 두려워하기보다 가볍게 시도하고, 실수를 기억하고 방향을 바꿔 다시 시도 하는 사람들이 잘 배우는 사람들이었습니다. 실수는 교훈을 낳습니다. 실수하지 않는다면 앞으로 나아갈 수 없고 발전도 못하게 됩니다.

벌써 그림을 가르쳐온 지도 20년이 다 되어가네요. 그만큼 매번 다른 사람들과 다른 그림들을 만나왔지요. 비슷한 케이스는 있지만 같은 케이스는 하나도 없었습니다. 한 분 한 분 그림에 대한 태도도 다르고, 본인 스스로를 대하는 태도도 다릅니다. 그러니 당연히 그림도 다르게 나옵니다. 깨닫는 시점도 다들 다르지요.

이 책 전반에서 제가 하고 싶었던 이야기는 **물의 성질을 파악하라는 부분**입니다. 물은 이동이 완전히 멈추기 전까지는 색이나 모양이 계속해서 변합니다. 그러니 물감이 마르기 전까지 충분히 기다리고 젖은 상태에서 충분히 혼색을 해야 합니다. 그림을 잘 그리고 싶으면 좋아하면 됩니다. 하지만 그림을 좋아하고 싶다면 잘 그려야겠다는 생각보다는 스케치북을 열고 붓에 물감을 찍는 일에 설렘을 갖는 것이 더 좋을 거란 생각이 듭니다.

이제부터 힘을 빼고 즐기기를 바라며 저의 응원을 보내드립니다.

감사합니다.

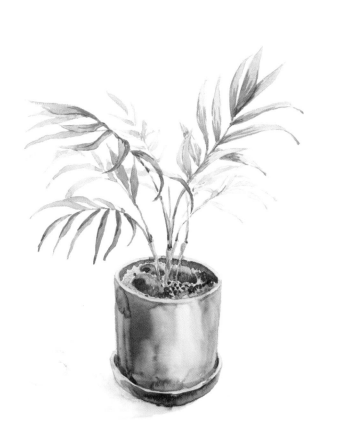

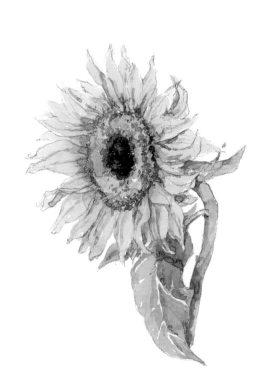

이수경

중앙대학교와 중앙대학교 대학원에서 한국화를 전공하였다.
"즐겁게 그림을 그리자"를 모토로, 스무 살 이상의 미술을 전공하지 않았지만 그림을 그리고 싶고 배우고 싶은 사람들을 위한 취미미술학원 '수경화실'을 운영 중이다. 수경화실은 2017년 '통합미술지도사' 민간자격증 발급 기관이 되었으며 2018년 대한민국 교육산업대상 미술학원부분에서 대상을 수상하였다. 그림을 배우며 학생들이 어려워하는 부분들을 모아 『그림 초짜 수채화 배우다』(그림공작소), 라는 수채화 기법서를 출간하였으며, 『민화, 채색화 기초 도안집』『채색화로 시작하는 민화 그리기(홍승희 공저)』『12주 드로잉 워크숍』(미진사)을 집필하였다. 유튜브에서 미술 튜토리얼 전문 채널 '수경화실 방송국'을 운영 중이다. 앞으로도 성인미술교육의 새로운 장을 열어갈 수 있는 다양한 사업을 준비 중이다.

수경화실 방송국

수경화실 방송국 유튜브 채널.
2007년 8월 17일에 개설하여 2019년 현재까지 꾸준히 미술 교
육 컨텐츠들을 만들어내고 있는 수경화실 방송국은 현재 6만 3천
명의 구독자를 보유한 미술 튜토리얼 채널입니다.
성인들을 위한 취미미술과, 미술 전문가 양성을 위한 미술 교육
채널입니다. 수채화, 드로잉, 한국화 서양화등, 회화 전반에 걸쳐
교육방송을 만들어내며 미술 장인 다큐, 혹은 전시회 관람, 해외
유명 화방탐방등 다양한 미술에 대한 컨텐츠를 다루고 있습니다.

수경화실 방송국
[URL] https://www.youtube.com/user/blueline0805/videos

# 추천 도서

## 나무가 있는 풍경화 연필 드로잉

평화롭고 아름다운
나무가 있는 풍경을 연필로 그려 보세요

배영미 지음 | 168쪽 | 215x275mm

미술의 기본 도구인 연필로 자연의 기본 소재인 나무 그리는 법을 알려 줍니다. 겨울나무, 플라타너스, 소나무 등 한 그루의 나무 그리는 방법을 단계별로 배운 다음, 본격적으로 건물, 인물, 벤치 등 다양한 소재가 어우러진 나무 풍경화를 꼼꼼히 배워 나갑니다.

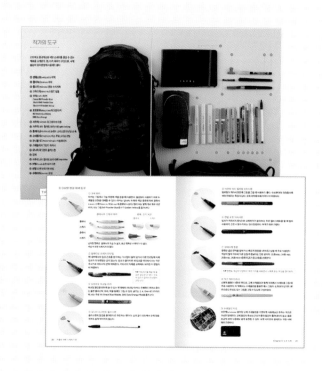

펜 드로잉으로 스케치북 한 권 끝내기

# 카콜의 어반 스케치 기초

스케치로 기록하는 나의 일상

카콜(임세환) 지음 | 240쪽 | 182x257mm

이제 막 관심을 들인 초보자부터 다시 한번 차근차근 배우고픈 중급자까지, 모두를 위한 어반 스케치 입문서. 15.5만 명의 팔로워를 둔 어반 스케처 카콜의 특별한 노하우로 다채롭게 구성되어 있습니다. 기본 기법을 시작으로 자연물, 건물, 실내, 인물 등 소재별로 하나씩 따라 하다 보면, 금세 실력이 쑥쑥 늘 것입니다. 또한 펜이나 마커로 간단한 표현 방법을 알려 주고 있어 초보자도 부담 없이 어반 스케치를 시작할 수 있습니다.